用**無輪廓線**技法
繪出溫暖畫風

變形╳材質╳立體感╳顏色

Amelicart 著
黃嫣容 譯

前 言

為了和漫畫、動畫、電玩等以線條為主的插畫作出區別,有個新的詞彙應運而生,那就是「無主線插畫」。不過,在日本國內搜尋這個畫法,也幾乎找不太到相關資料。

盛行沒有主線繪畫風格的海外作品,是用什麼樣的表現手法呢?我開始尋找相關的資訊,然後以自己的方式加以分析並試著描繪。就在這樣持續嘗試並檢討錯誤中,終於摸索出了一套畫法。本書正是要介紹這種畫法,是一本無主線插畫的入門書籍。

我會以繪製的過程來解說「畫法」,針對繪製插畫的「想法」也會仔細地說明。無主線插畫的 4 大要點、上色和變形的訣竅、角色與背景的畫法……等等,刊載了從發想到完成,許多繪製插畫不可或缺的要點和技巧。

「想畫畫看無主線插畫」、「對畫 Q 版插畫很有興趣」,如果是有這些想法的讀者,非常建議你閱讀這一本書。

如果本書能為你帶來新的刺激,我會感到非常開心。

Amelicart

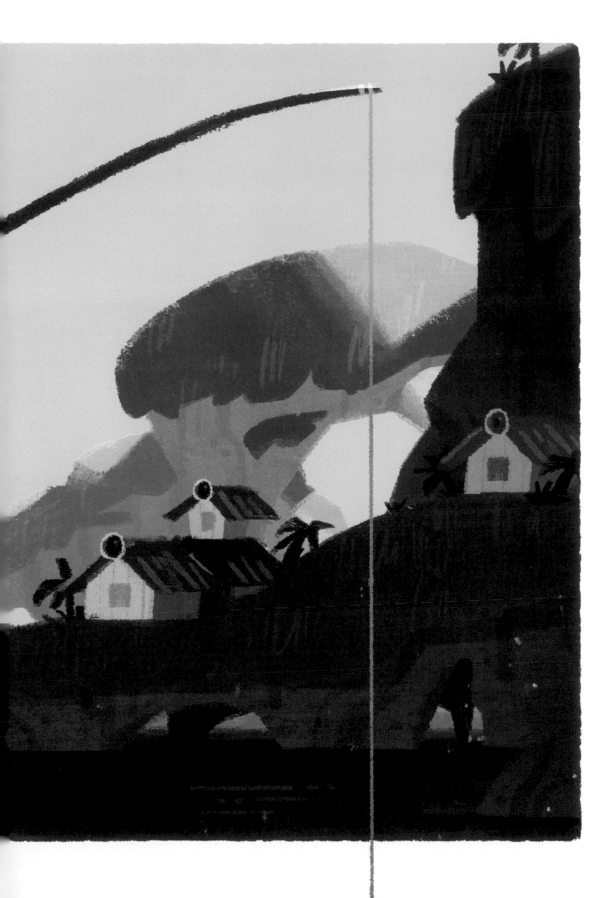

CONTENTS

關於下載檔案

本書所使用的原創筆刷檔案及書中所刊載的（部分）插畫檔案範例皆有提供下載。欲使用的讀者，請利用下方的網址下載。下載方式請見台灣東販官網公告，或直接連接 https://www.tohan.com.tw/news.php?act=view&id=175 網址確認。

https://www.shoeisha.co.jp/book/download/9784798157214

● 注意事項

※ 下載檔案的相關權利屬於作者及株式會社翔泳社所有。
　未經許可不得公開或轉載於網路。

※ 下載檔案可能在無事前公告的情況下移除，敬請見諒。

● 免責事項

※ 作者及出版社皆盡力確保下載檔案的正確性，
　但不代表保證該資料均為準確無誤，
　使用者需自行承擔運用該內容及範例所導致或衍生之相關責任。

PART

1

何謂無主線插畫？

「沒有主線」的插畫是什麼樣子呢？
和有線條的插畫相較之下，比較適合怎樣的表現手法？就讓我們一起來看看。

01 什麼是「主線」?

首先就先來談談「線條」吧。

「線條」是繪畫的基礎呢!
小時候我們也會用蠟筆畫出線條來作畫。

線條有以呈現輪廓為主的「主線」,
以及呈現質地或立體感的「輔線」。
利用主線構成的圖稱為「線稿」。

原來這就是「主線」!

來統整一下主線的特徵。

主線的特徵

- ⊙ 只用 1 支筆也能畫
- ⊙ 從簡單的物體到複雜的物體皆能表現
- ⊙ 能用線條的強度表現遠近
- ⊙ 也能呈現出物體的動態或狀態
- ⊙ 因為有輪廓線,看起來很有型

原來有這麼多特色!

 但也有以主線很難表現的時候。

 咦？真的嗎？

 就是呈現「光線和氣氛」。

 喔喔！

 因為光線和空氣是沒有輪廓的呀！
而且輪廓線大多是黑色的，
會讓畫作的氣氛變得較為陰沉。

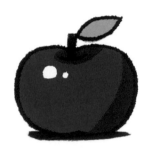 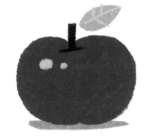

 真的耶！

 也就是說，「沒有主要輪廓線的插畫」
很適合用來表現光線和氣氛。

CHECK

不畫出輪廓線的「無主線插畫」
很擅長表現「光線和氣氛」！

02 光線與氣氛

無主線插畫是只塗上顏色嗎？

沒錯。它是在平面上塗上不同顏色來表現作品。
因為沒有畫出明確的輪廓線條，
顏色與顏色之間的界線會比較模糊，
畫中的氛圍也會變得溫暖柔和起來。

原來是這樣！

舉例來說，可以看看下面這幅圖畫。

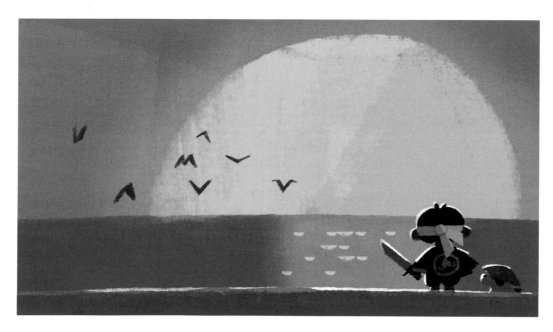

感覺有呈現出光線和氣氛呢！

正是因為沒有畫出主線，
所以畫面整體有如被光線包圍般，
呈現出充滿戲劇效果的氛圍。

原本認為插畫＝用線條畫出作品，
這樣的畫法很新鮮耶～。
不使用線條也能有各式各樣的表現呢！

和線條繪畫有不同的樂趣喔！
當然，以線條作畫也很棒，
但也希望大家能試著畫畫看無主線插畫。

好！我也要試著挑戰看看沒有線條的插畫！

聽你這樣說我真的很開心！
本書將為大家介紹
Amelicart 風格「無主線插畫」的
想法和描繪方式喔！

太好了！好期待！

那麼，現在先來認識無主線插畫吧！

CHECK

由於不使用線條，以色彩來描繪，
故無主線插畫可以表現出光線柔和的氛圍。

03 「無主線插畫」的定義

「無主線插畫」是不畫線稿的。
我們已經知道它很適合表現光線和氣氛，
這裡再來定義一下「無主線插畫」。

「無主線插畫」的定義

 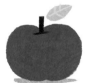 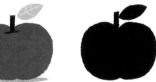

寫實畫法　　　　厚塗法　　　　動漫畫法　　　　無主線畫法　　　　陰影法
　　　　　　　　　　　　　　　　　　　　　　　（沒有輪廓線）

上面試舉了主要的插畫表現範例。
我們可以再將無主線插畫定義為
「不畫輪廓線的表現方式」。

相比之下就很好理解了。
總覺得有點像剪貼畫。

很適合用在繪本裡面吧？
接下來的圖例是
無主線插畫的變化型。
愈往右邊就愈能表現出立體感喔！

「無主線插畫」的種類

平
面

顏色和形狀　　　　　＋光線　　　　　＋光線和陰影

立
體

即使都是無主線插畫，還是有很大的差別呢！

呈現畫面時增加形狀、顏色、光線、陰影等元素，
就會變得更加立體。

有哪些作品是
使用了無主線插畫呢？

近期作品的話，2017 年上映的動畫電影
「哆啦 A 夢：大雄的南極冰天雪地大冒險」
蔚為話題的海報，就是以無主線的風格繪製的。
好像是由插畫家丹地陽子女士
以 Hyogonosuke 先生的手繪草稿為基礎
製作出來的。

啊！那張海報！因為給人深刻的印象所以我記得！
此外還有哪些相關的作品嗎？

以提供免費素材而廣為人知的網站「irasutoya」
也是無主線插畫喔！
因 2018 年被選用為推特官方帳號
「TBS NEWS」的 VTuber 角色
而引起不小的話題！

無主線插畫被活用於
很多地方呢！
每一種都很有氛圍，都很可愛。

最後跟大家介紹一下無主線插畫的作品。
包含有許多繪本，還有手機遊戲《傳說的旅團》
等，最近也廣泛地使用在手機 APP 中喔！

Amelicart 喜歡的無主線插畫作品

● 繪本

《噓！我們有個計畫！》（Chris Haughton 著　格林文化）

《木のすきなケイトさん》（Jill McElmurry 著　BL 出版）

《おじいちゃんのゆめのしま》（Benji Davies 著　評論社）

《ガストン》（Christian Robinson 著　講談社）

《It's a small world（迪士尼故事繪本）》（Joey Chou 著　講談社）

《あかいかさがおちていた》（堀內誠一著　童心社）

《ワタナベさん》（北村直子著　偕成社）

《ふねくんのたび》（いしかわこうじ著　ポプラ社）

● 手機 APP

《Old Man's Journey（回憶之旅）》（Tilt Games）

《奧托的歷險》（Snowman）

《紀念碑谷》（ustwo Games Ltd）

《傳說的旅團》（Oink Games Inc.）

《噓！我們有個計畫！》Chris Haughton 著　（此為 BL 出版之日文版書封）

《傳說的旅團》（Oink Games Inc.）

CHECK

無主線插畫廣泛地使用在
出版品、廣告、遊戲等各種領域。

04 沒有主線該怎麼畫？

實際描繪沒有線條的作品時，
直接去除插畫中的線稿就好了嗎？

我們實際操作看看！
試著把這幅插畫的線稿抽掉。

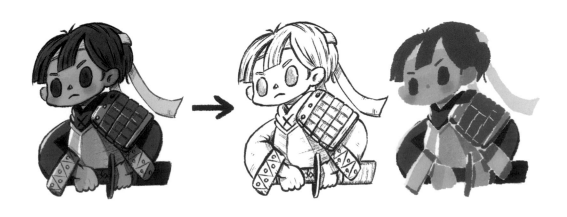

咦？好像不太可行……。

事實上，不是這麼簡單的。
有線稿的插畫，
是配合線稿來呈現的。

只抽出線條的話是不行的呢……。

接下來的 PART 2，
就會為大家介紹實際描繪的方法了！

輪廓和線條

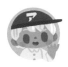
在作品中，讓「輪廓」清晰地呈現是很重要的。

如果輪廓線很模糊，
就會不知道在畫什麼了吧。

線畫是由「線條」所描繪的，
所以輪廓很清晰。

嗯嗯。

不過，實際上我們看到的景物，
即使沒有線條也能看清楚輪廓吧？

對耶。

所以說，輪廓也能用「對比」和「顏色」來表現。
這也可以說是「無主線插畫」的重點。

輪廓是由大腦和眼睛所產生

在現實世界中，輪廓是由人類的大腦所產生，而不是實際存在的。人類的眼睛和大腦對於檢測邊緣界線的能力很優秀。可以從「對比的不同」、「對形狀的記憶」等區分出物體和物體的差異，由此產生出輪廓。

（參考文獻）
《見る脳・描く脳——絵画のニューロサイエンス》岩田誠著　東京大學出版會
《脳は絵をどのように理解するか——絵画の認知科学》Robert L. Solso 著，鈴木光太郎、小林哲生共譯　新曜社
《芸術脳の科学　脳の可塑性と創造性のダイナミズム》（bluebacks B-1945）塚田稔著　講談社

無主線插畫的基礎

無主線插畫該怎麼畫呢？
來看看工具用法和繪製的流程吧！

操作需求配備

在開始作畫之前，先來介紹繪製時的需求配備。
本書中是使用「Adobe Photoshop CC」
來進行描繪。

用其他的軟體也可以嗎？
像是「CLIP STUDIO PAINT」之類的。

可以喔。雖然操作順序和功能會有些許不同，
但基本的思考方式與製作流程是一樣的。

Amelicart 的操作需求配備

桌上型電腦（MAC）
＋繪圖板（WACOM intuos Pro）

完全錯過了改換成液晶繪圖螢幕的時機而持續使用一般繪圖板，即使是這樣現在也能毫無障礙地操作。螢幕請選擇自己用得習慣的就好。

Adobe Photoshop CC

以前是用「CLIP STUDIO PAINT」，不過開始畫無主線插畫之後，就只用 Photoshop。只要有能區分圖層與自訂筆刷的功能，我想應該用別的軟體或 APP 也能畫。

iPad Pro（Apple Pencil）＋ Procreate

畫草稿時會用到。描繪草稿不可或缺的是近似於手繪般的順手工具。推薦使用「擬紙感螢幕保護貼」。

筆記本＋鉛筆

記錄點子時使用。不必刪除就能一直持續畫下去，這就是紙張的優點。我喜歡一邊觀察整體協調感一邊作畫，所以喜歡使用方眼格子的紙張。

※ 本書的範例是以 Adobe Photoshop CC 2018 v20.0.1 來繪製、解析步驟。

02 Photoshop的工具

接著，我們來說明在 Photoshop 中使用的工具。

Photoshop 有很多功能，
我們要用哪些工具呢？

只用必要的簡單工具就可以了喔！
常用工具是下面這些。

基本工具

筆刷工具

　　無主線插畫所使用的基本工具，用它來描繪、上色。筆刷的尺寸可以用快速鍵「［」（筆刷縮小）和「］」（筆刷放大）方便地做調整。

橡皮擦工具

　　擦除用筆刷工具描繪或上色的部分時使用。和筆刷以相同方式變換尺寸，可以在畫布上點選擦除。

滴管工具

　　從畫面上點選某處的顏色，將這個顏色設定為新的描繪顏色時使用。想讓特定區塊的顏色一致時，使用這個工具就很方便。

移動工具

　　選擇圖層時很方便的工具。Amelicart 在作畫時會使用很多圖層，描繪的同時還要選取圖層就會變得很麻煩。這種時候只要利用移動工具，就能從描繪好的部分直接選取圖層。在移動工具的選單中設定〔自動選取〕（在上排工具列處將「自動選取」打勾），這樣選取畫面中上色的部分後，就能直接選取該物件所屬的那個圖層。

旋轉檢視工具

　　可以將畫布以旋轉後的狀態描繪，十分便利。選擇「旋轉檢視工具」就能抓住整個畫面並慢慢旋轉到喜歡的角度。如果想恢復原狀的話，請點選上方工具列的〔重設檢視〕。

方便的工具

剪裁遮色片

不只能畫在一張圖層上，還能分別管理不同圖層的功能。只要活用這個功能，修改或變更顏色都會變得很方便。不僅可針對單一插圖使用，也可對整個群組的插圖建立剪裁遮色片。

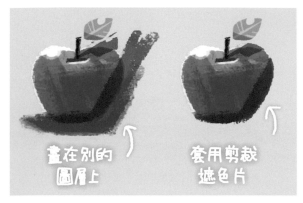

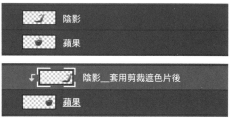

圖層遮色片

和剪裁遮色片類似的功能。圖層遮色片是以「黑白的深淺」管理要顯露出來的部分與不要顯露出來的部分。也就是說，不管重畫幾次，只要用「黑和白」就能進行管理，所以混色時也不太會變得混濁。將白色設定成 100％黑色設定成 0％就會變成什麼都看不到的狀態，是想修正、重畫時非常方便的功能。

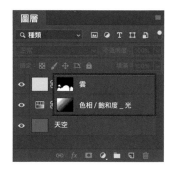

舉例來說，用筆刷慢慢畫出漸層來表現天空中細微的光線移動變化時，或是想呈現出雲的邊緣的摩擦質感時，都可以使用。就像這樣，要掌握細微的顏色變化或是筆刷的質感，活用這個功能就對了！

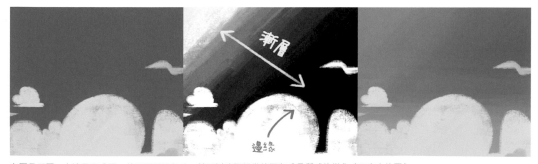

左圖是原圖，右邊是完成圖。使用圖層遮色片，就可以確認細微的配色或是質感的變化（正中央的圖）。

調整圖層

　　此功能主要是用來畫上光線或陰影。可以點選「圖層面板」下方的工具列使用 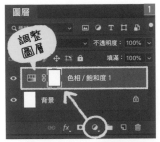。調整圖層的模式有很多種 **2**，一般是預設為〔正常〕，可以和「圖層混合模式」搭配使用來產生多種變化 **3**。下面要介紹的是常用功能，詳情請參考 p.33。

1.「色相 / 飽和度」
最方便的調整圖層功能。經常搭配圖層混合模式的「色彩增值」、「線性加亮（增加）」和「濾色」 **2 3**。

2.「色階」、「色彩平衡」
這兩個功能是在最後完稿時使用 **2**。

3.「漸層對應」
類似手機照片編修 APP 濾鏡般的工具。以前還不太會上色時經常使用 **2**。

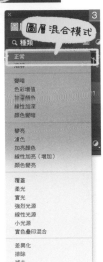

裁切工具

　　説它是裁切用的工具，其實更常在決定構圖或確認構圖時使用 。裁切工具的上排工具列中有個「設定裁切工具的覆蓋選項」，是非常方便的功能 **2 3**。可以顯示「三等分」、「黃金比例」、「黃金螺旋形」，所以能夠輕鬆地確認構圖。

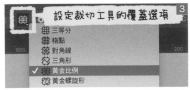

CHECK

**用別的軟體描繪無主線插畫時，
也試著使用這些工具和功能吧！**

03 自訂筆刷是我們的強力夥伴

我們單用 1 種自訂筆刷開始畫無主線插畫吧！

只用 1 種筆刷就可以畫了嗎？

沒錯！不過所謂的概念藝術，
為了快速描繪出不同的質感，
所以可能會使用很多的筆刷。

如果用很多筆刷，光是區分它們就好麻煩～
可以只用 1 種真是太好了！

那麼接下來就開始介紹自訂筆刷囉！

Amelicart 的自訂筆刷

　　只要有這一種筆刷，大概什麼都能畫得出來，是萬能的自訂筆刷。筆尖是做成四方形的塊狀感，可以一口氣將整個區塊上色。因為帶有紋路，可以輕鬆畫出手繪的質感。

試畫看看，可以畫出彷彿用蠟筆或粉彩描繪出來的紋路。透過重疊上色或是改變上色方式，就能呈現出不同的感覺。

自訂筆刷的不同功用

我們就來看看下面這幅插畫是如何使用筆刷的吧。城鎮和角色等細緻的元素要仔細地描繪 **1**，控制筆壓做出摩擦般的邊緣，以呈現煙霧狀的霧靄 **2**。然後，用線條畫出樹木的模樣 **3**，並將畫面中細微的顏色變化以模糊的邊緣來表現 **4**。一邊變換筆刷的尺寸或筆壓一邊描繪，就能呈現出各種樣貌。

CHECK

只用 1 種自訂筆刷就能畫出各種樣貌。
好好控制筆刷尺寸與筆壓吧！

04 自訂筆刷的使用方法

接下來為大家介紹自訂筆刷的用法。
先掌握基本的要點吧！

好！不過，
我沒有好用的筆刷耶……。

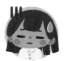

這次就破例讓大家使用我的自訂筆刷吧！
可以從這個網站下載：
https://www.shoeisha.co.jp/book/download/9784798157214

① 匯入筆刷資料庫

下載好筆刷的資料夾後，就要匯入筆刷資料庫。開啟 Photoshop，從〔視窗〕打開〔筆刷〕面板，再從選項中選取〔匯入筆刷〕 **1**。也可以從〔預設集管理員〕中選取〔匯入〕，就能以同樣的流程匯入筆刷資料庫。

選擇下載好的筆刷檔案，點選〔開啟〕 **2**。打開後在筆刷面板或筆刷設定的最下方就會看到新加入的筆刷 **3**。

② 選擇筆刷

匯入筆刷後,在筆刷面板中選擇要使用的自訂筆刷。

③ 描繪直線

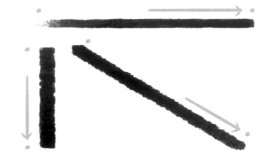

一邊按著〔Shift〕鍵〕一邊移動筆刷,就能畫出直線。按著〔Shift〕鍵〕,並在要當作直線起點的地方點一下,接著再點一下就能設定終點,點和點之間會自動連接出直線。我自己是覺得有點歪斜也滿好的,所以比較喜歡徒手描繪。

④ 調整筆刷的
尺寸和顏色

想調整筆刷的尺寸時,可以滑動筆刷面板或是筆刷設定中的〔尺寸〕滑桿來選擇大小,或是直接輸入數值 **1**。本書介紹的畫法,是以設定為「不透明度 100%、流量 100%、平滑化 0%」的一般模式進行描繪。

如果想改變不透明度,可以先用筆刷以不透明度 100%的狀態描繪好之後,再調整圖層的不透明度。當然,調整筆刷的不透明度來畫也沒問題。只要用自己覺得方便的方式來作畫就可以了。

順帶一提,Amelicart 的自訂筆刷是將筆刷硬度設定為不可調整。

想改變筆刷的顏色時,從〔視窗〕點選〔顏色〕,就能打開顏色面板變更顏色 **2**,也可以用〔滴管工具〕在畫面上點選想要的顏色 **3**。

05 畫個蘋果看看吧！

剛開始先畫個蘋果看看吧！
試著掌握筆刷的基本操作方式。

① 畫出蘋果的形狀

選擇筆刷並選擇紅色。筆刷尺寸調整成大約
〔25px〕。首先先描繪出蘋果形狀的輪廓。

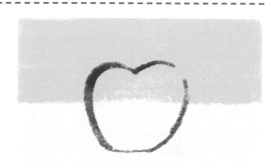

在畫好的線條內側塗滿顏色。將筆刷尺寸調整
為約〔150px〕會比較好上色。

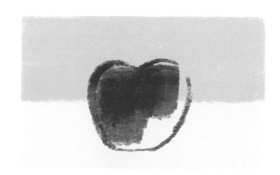

將蘋果塗成紅色了 **1**。故意保留一點手繪的
質感也不錯。 **2** 是目前的圖層狀態。

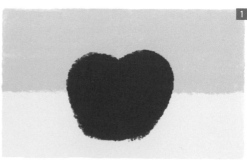

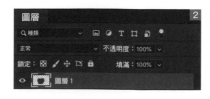

② 添加蘋果的元素

新增一個圖層。調整顏色和筆刷的尺寸，畫出蘋果的蒂頭 。

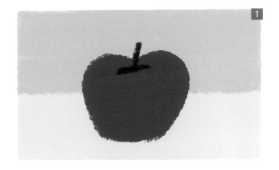

想表現出細節的時候，有時可能無法照著所想的模樣描繪出來。這時可以利用橡皮擦工具，一邊畫一邊調整形狀 2。只要將橡皮擦也設定成自訂筆刷，就能保留手繪的感覺。3 是現在圖層的狀態。

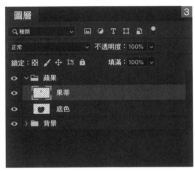

再新增一個圖層，以同樣的方式補上蘋果的葉子 4。

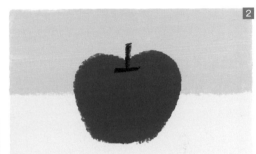

再新增一個圖層，將筆刷尺寸調得更小，以線條添上葉子的紋路 5。

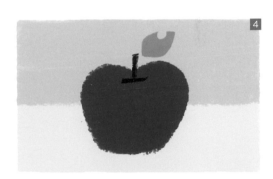

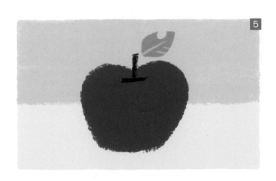

這樣就完成了 6。7 是完成時的圖層狀態。現在是分成不同圖層來描繪。

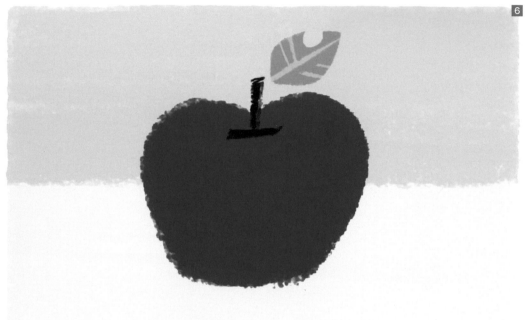

原來是這樣。
改變筆刷的尺寸、利用橡皮擦工具，
以畫出形狀的方式上色。

接下來要使用「調整圖層」功能
繼續畫下去喔！

06 用調整圖層畫畫看吧！

調整圖層有什麼作用呢？

只要使用調整圖層功能，
變換顏色等等就會變得很輕鬆！
想修正圖畫也很簡單喔！

哇！我很不擅長挑選顏色，真是太有幫助了！

基本的流程

用 p.32 完成的蘋果插畫來示範 。在蘋果的底色圖層上製作一個「色相／飽和度」的調整圖層。這樣就會新增一組調整圖層和圖層遮色片。

在預設選項中，圖層遮色片顯示為白色 。這是遮色片上什麼都沒有的狀態，只要在調整圖層的屬性上調整數值後 ，蘋果和背景的顏色就會改變 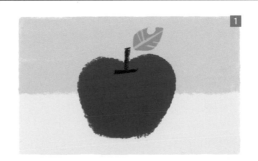。

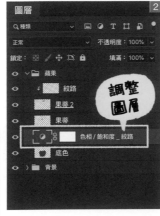

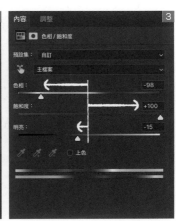

因為只想調整蘋果的顏色，為了讓調整圖層只套用在蘋果的形狀上，要使用「建立剪裁遮色片」的功能。

在圖層面板中點選調整圖層 6 ，從選單列表中點選〔建立剪裁遮色片〕，就能將調整圖層裁切成只有蘋果形狀的狀態 7 。

或是也可以選擇更簡便的方式，在兩個圖層中間的地方按著〔Alt〕，讓滑鼠顯示出圖示後再加以點選，如此一來，調整圖層的效果就只會顯示在蘋果的圖層了 8 。

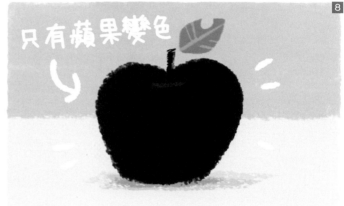

首先，先在調整圖層中勾選〔上色〕 9 。如此一來，調整圖層滑桿上的顏色和畫面上看到的顏色會變得一樣，可以憑直覺輕鬆操作 10 。

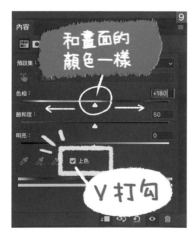

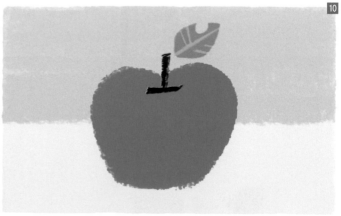

調整明亮的滑桿，就會像紅色照到偏黃的光線一樣呈現出橘色 **11**。如果將明亮調整成數值最低的全黑，也就是套上 100％的遮色片，那麼調整圖層將不會顯示在畫面上，因此只會呈現出原本的紅色。以明亮數值較高的白色描繪時，才會呈現出橘色。

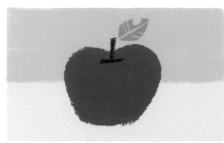
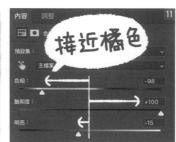

將調整圖層的圖層遮色片全部塗黑 **12** **13**，就代表遮色片以 100％的狀態覆蓋在調整圖層上，所以變化不會呈現出來。

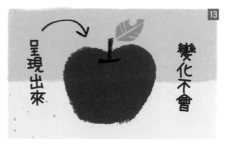

在這個狀態下，用白色在圖層遮色片上下筆，就能呈現出調整後的狀態 **14** **15** **16**。

圖層遮色片上變得有黑有白 **17**。

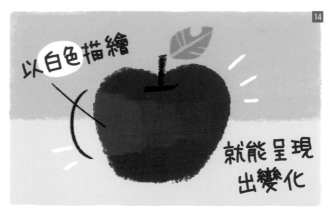

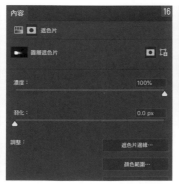
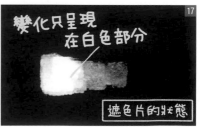

畫上紋路

在調整圖層的圖層遮色片上，以白色為蘋果加以描繪 1 2。想修正的話，只要熟記「白色是描繪、黑色是消除」的口訣就可以了。在遮色片上使用滴管工具時，選擇的不是插畫上的顏色，而是遮色片的顏色（白～黑），好好地活用吧 3！

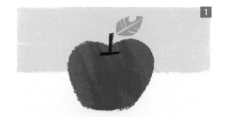

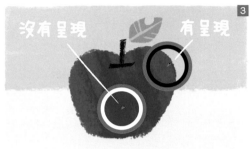

描繪陰影

接著來畫陰影。和剛才一樣新增調整圖層，這次在圖層混合模式中將〔正常〕改為〔色彩增值〕1。為了調整陰影的顏色，將調整圖層的不透明度調降至〔65%〕，畫上蘋果的陰影 2 3。畫好陰影後，再畫上樹葉落在蘋果上的影子 4。

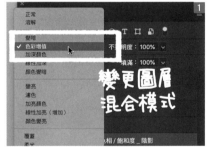

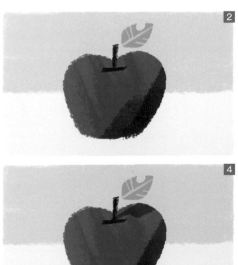

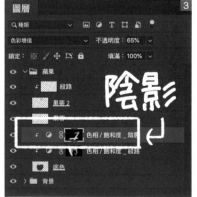

描繪光線

　　開始添加光線。描繪光線是使
用將混合模式設定為〔線性加亮
（增加）〕的調整圖層。和目前為
止的做法相同，在調整圖層中調整
屬性的數值、將不透明度調降等
等，調整至理想的顏色 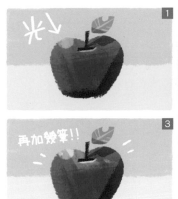。接著
再新增一個調整圖層，表現出蘋果
的反光 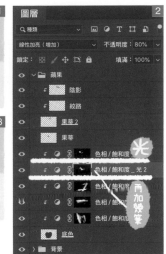。

　　最後修飾。在最上面增加一個圖層，用白色畫
出打光的點狀。接著在調整圖層和基底的蘋果圖層
間增加一個圖層，將蘋果的邊緣用白色上色，更加
凸顯出蘋果的形狀。因為沒有使用調整圖層所以省
略說明，最後請在陰影處加上做為點綴的藍色調就
完成了 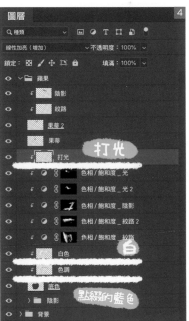。

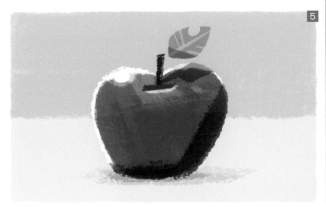

用調整圖層可以畫出這種感覺呀！

角色和風景也能這樣描繪喔！
對不太會配色的人來說，
調整圖層是非常有幫助的好夥伴！

從範例來看調整圖層的呈現效果

調整圖層經常被用來呈現什麼樣的效果呢？

以下準備了實際範例。
這 4 種是最主要使用的喔！

陰影的表現

描繪陰影的時候，用〔色彩增值〕就很方便。顏色疊加之後就會變暗，若選擇寒色系的顏色，即可製作出具臨場感的陰影顏色。

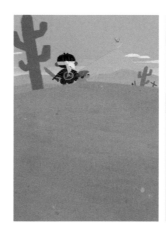
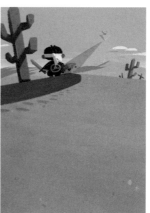

光線的表現

描繪光線時，很適合使用〔線性加亮（增加）〕、〔濾色〕或〔柔光〕，這些混合模式能使顏色變亮。〔線性加亮（增加）〕用於強烈的光線，〔濾色〕或〔柔光〕則用於光線柔和時。

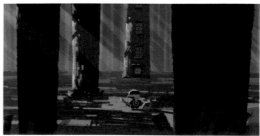

溫度的表現

　　想要表現出溫度，利用〔覆蓋〕就能改變顏色給人的感覺。因為對比會變得較為強烈，適合在最　　後修飾時使用。

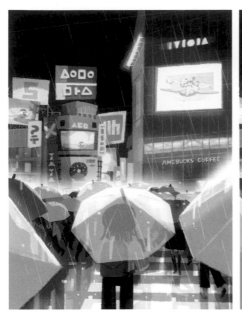 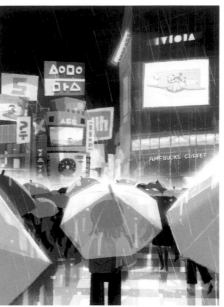

質感的表現

　　想要表現出顏色改變或呈現質感時，可以使用各種描繪模式。不用調整明度的對比，想將顏色做　　出細微的變化時，調成〔正常〕就很方便。

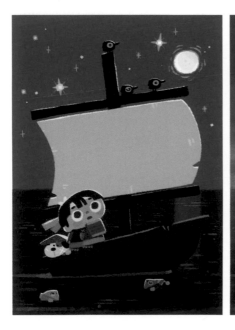 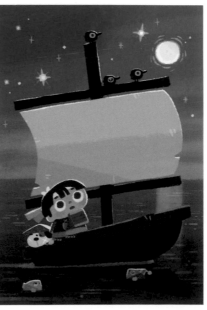

描繪時的基本流程

Amelicart 風格　繪製無主線插畫 5 步驟

　　這裡將 Amelicart 描繪插畫時的大致流程分為 5 個步驟做介紹。以此基本步驟確實進行，就能逐漸依照自己的想法畫出完美的插畫。

STEP 01　事前準備

　　首先，從描繪的事前準備開始說明。事前準備以「決定主題」→「蒐集資料」→「將想法速寫」的流程進行。思考作品要呈現出什麼樣的氛圍，然後決定描繪的主題。如果不能具體確定主題的話，也可以像「桃太郎、歐美奇幻故事、光線和陰影」等，只決定關鍵字就好。

　　接著是蒐集資料。從書籍、網站等各種媒體蒐集參考資料。挑選參考資料的訣竅是，從在許多資料中蒐集到的圖像裡找出「喜歡的部分」。「這個作品的光線表現很強」、「這個作者畫的圖案氣氛很棒」等，具體或抽象的理由都可以。只要能感受到「喜歡」的理由，裡頭應該隱含著自己想畫的東西。最終目的是透過蒐集資料，找出自己到底想畫什麼。

　　最後以蒐集到的資料為基礎，將角色設計、姿勢、風景等片段的點子用速寫的方式畫下來。只要將點子速寫下來後，事前準備就算完成了。

STEP 02 草圖

　　繪製草圖時，「焦點」和「舞台」是重點。

　　焦點是插畫最吸引人的部分。先決定這幅插畫的重點是什麼（是誰）、最希望被注意到的是哪個部分等等。接著，將觀賞者的視線引導向焦點就是舞台的責任了。以此來決定時間或空間、周圍的狀況、呈現出什麼樣的情緒等等。

　　舉例來說，「和強敵對峙中的勇者」為主題的作品，焦點放在「敵人看起來非常強的樣子」或是「勇者接下來要挑戰的艱險之路」，角度和構圖一定會有所改變的。

　　焦點若決定為「勇者接下來要挑戰的艱險之路」，什麼樣的舞台會比較好呢？例如，想呈現出「戰鬥」的艱險之路時，在勇者眼前的大量敵人後方，站著看起來像是四大魔王的角色，畫面的最後則可看到最終 BOSS 的淺淺影子——大致可以構想出這樣的舞台。

　　如果比起戰鬥，更想呈現「冒險路程」，或許將舞台設定為能遠望大魔王所在城堡的廣大原野，會比較合適。思考故事的架構、狀況或是情感、故事背景等想傳達的內容，並以此決定插畫的舞台。

CHECK

事實上，從事前準備到繪製草圖是最辛苦的步驟。

STEP 03　塗上底色

　　接著，終於要進入無主線插畫的操作步驟了。以草圖為基礎，為形狀塗上底色吧！

　　這個「塗上底色」的步驟，尤其要留意「呈現出形狀」這點。在上色完之後和草圖做比較，常常會有邊緣畫得曖昧模糊、把彎曲的線條畫得歪歪扭扭等情況，所以要一心專注於畫出理想的形狀。如果有必要，就調整形狀、大小與位置等等。

　　呈現出形狀很像是在玩「堆積木遊戲」。用圓形、三角形、方形等抽象的形狀，思考圖樣呈現什麼形狀、怎麼組合會比較協調，不同的做法會讓插畫整體的構圖和給人的印象跟著改變。

STEP 04　描繪細節

　　上完底色後，接著是「描繪細節」。用要為上好底色的形狀添加裝飾般的感覺來上色。仔細畫上圖案或背景的細節，並加入花紋等紋路，以此為插畫增添質感，使它給人的印象更為深刻。

　　無主線插畫不像有線條的插畫般，由線條提供許多訊息。只塗上底色的話，看起來會非常平面呆板，且插畫傳達出來的訊息量也很少。在這個步驟要加入細節元素，增加畫面所傳達的訊息量。

STEP 05 修飾完成

　　再來是最後修飾的部分，將幾乎接近完成的插圖加以修飾，使整體的完成度更為提升。最後修飾的重點有 3 個，分別是「打光」、「溫度」和「材質」。

　　首先是打光。就是在想要凸顯出來的地方打上光線。利用打光提高對比，可讓作品產生更富戲劇性的效果。

　　接著是溫度。因為呈現出溫暖氣氛的繪畫通常比較吸引人，基於這種想法而想為插畫增添溫度，故採取了此種修飾方法。有點像是在寒色系的陰影中加入光線，使陰影色調變暖這種感覺。

　　最後是材質。這可說是讓插畫完成度瞬間提升的「魔法工具」。不過因為每個人的喜好有所區別，請試著找找看自己喜歡的材質吧！

CHECK

這就是無主線插畫的繪製流程！
因為沒有線條，是一種嶄新的畫法！

實際操作！畫個角色看看吧！

根據剛剛介紹的繪製插畫5步驟，現在來實際畫個角色看看吧！以「桃太郎、正統奇幻RPG、兼具和風與洋風」為主題進行描繪。

STEP 01 事前準備

首先，先將腦海中的想像具體地描繪出來。一邊思考如何調整傳統形象的桃太郎比較好，一邊看看參考資料。是要以日本風格為主再結合西洋風格呢？還是要反過來以西洋風格為基礎？也要考慮在桃太郎故事中不可或缺的3個角色——狗、猴子和雉雞。

在可以找到很多、很棒參考資料的Pinterest網站搜尋，重複速寫下來，慢慢掌握想要畫的感覺。因為最後打算變化形狀，所以不用太在意頭身的比例也沒關係。事前準備時，沒有什麼比大量搜尋、大量速寫更重要的了 1。

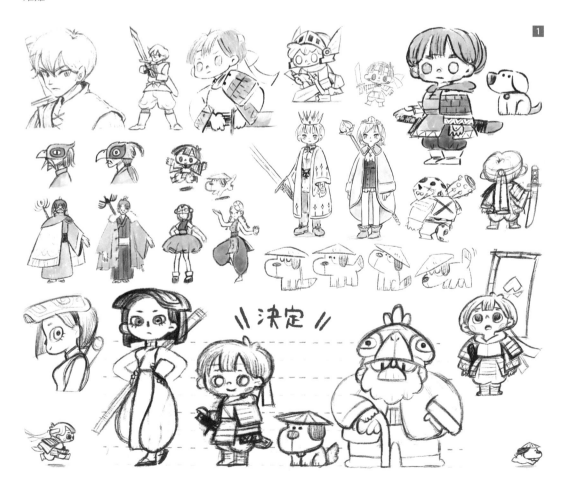

STEP 02 繪製草圖

　　將事前準備時準備好的發想速寫當作基礎，繪製成草圖。主角在世界各地旅行並聚集夥伴，要和大魔王正面對決，像這樣大略想像一下畫面，開始描繪具「冒險感」的草圖 2。

　　草圖以 3～5cm 左右的方形畫成小尺寸，這樣能客觀地觀察圖面，比較容易取得構圖的平衡。如果畫得較大，總是會太過在意細節，所以建議盡可能畫得小一點。

　　想大略畫一下的時候，建議以手繪的方式畫在筆記本上，有時也會偶然地隨手畫出很棒的草圖。而想畫得更精確時，以電腦描繪當然輕鬆許多。角色的草圖請畫出好看的剪影。對於一幅畫的草圖來說，決定想讓觀眾觀看的優先順序是很重要的。草圖完成後，用手機或相機拍照等方式讀取到電腦裡。

2

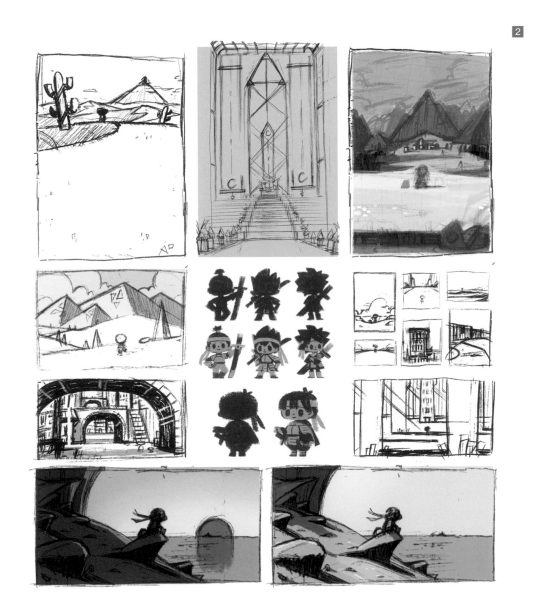

STEP 03 塗上底色

將桃太郎這個角色畫成清楚乾淨的底稿。把讀取到電腦裡的草圖調整為〔色彩增值,不透明度10〜20%〕,就會變得只能看見草圖的線條,可以一邊確認草圖一邊上色。為了想像最後完成的樣子,先選擇背景顏色。覺得白色背景比較適合的話就選用白色,還不確定的話就暫時先設定為灰色。由於顏色是藉由比較而彰顯出來的,所以背景顏色對於上色來說是很重要的重點 **3**。

頭髮的顏色、臉部的顏色……等,盡可能將每個局部都分成不同圖層上色。在這個步驟中,顏色隨便決定也沒關係。反而以黑色或紅色等明確清楚的顏色來描繪,會比較容易察覺有哪邊沒有上到色 **4** **5** **6**。

使用筆刷和橡皮擦,邊畫邊調整形狀。無主線插畫是以平面的形狀取代邊緣的線條,所以請將形狀修整至滿意為止。不僅僅是塗得漂亮,留下筆刷的痕跡也是重點 **7**。

上底色的最後步驟是調整整體的顏色。調整顏色時推薦使用〔調整(色相/飽和度)〕功能。我有將這個步驟設定為快捷鍵,任何時候都可以快速套用。介面非常清楚易懂,只要改變3個屬性就能調整為任何顏色,是非常方便的功能。在下一個步驟就來實際操作看看!

STEP 04 描繪細節

畫上眼睛、鼻子、嘴巴等進行細節處的描繪 8 9 10 。

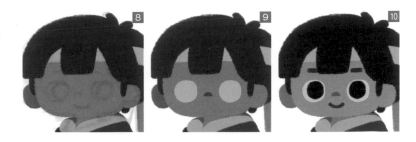

在這裡使用 STEP 3 所介紹的調整功能，畫畫看臉頰的顏色吧！

1. 畫上臉頰紅暈。什麼顏色都可以 11 。

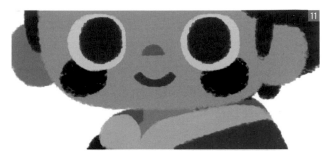

2. 使用滴管工具，塗上和皮膚相同的顏色 12 。

3. 從選單中點選〔影像〕→〔調整〕→〔色相／飽和度〕，將數值調整成跟下圖相同 13 14 。

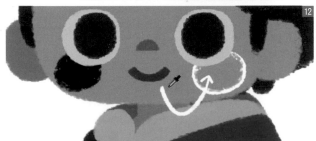

4. 把臉頰紅暈圖層的〔不透明度〕調降至〔50%〕左右 15 。

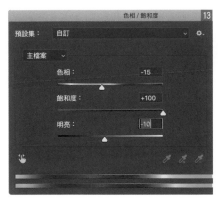

畫上臉頰的紅暈之後，角色就變得很有生命力。畫完眼睛、鼻子、嘴巴、頭髮等部分後，衣服的裝飾也以相同的方式上色 16 17 18。

將鋼鐵材質的部分畫出厚度，並利用線條增加細節。在描繪細節時，把筆刷尺寸調得較小會比較好畫。身體後方的部分（右腳、右手）加上些許較暗的色調，就能更容易看出形狀，也更能呈現出畫面的景深 19。

STEP 05　最後修飾

接著使用調整圖層將畫面修飾完成（調整圖層使用方法的詳細說明請參考 p.33 ～ 39）。透過這個步驟讓作品的質感提升，完成度也會更高 20。

首先先加上陰影，讓畫面更加立體 21。接著是打光，讓陰影處更加突出。一定非做打光的步驟不可嗎？其實也不見得。依照畫面的需求來決定要加入多少反光會比較好喔 22。

最後參考照片素材等添加材質的紋路，做最後的確認 。微調細部至理想的顏色和形狀後，就大功告成了。

STEP 06 完成

到這邊為止，是無主線插畫的一連串流程 。畫背景或是單張插畫時，基本上也是以同樣的步驟進行描繪。關於詳細的畫法，會在 PART 3 ～ 6 中以 10 張以上為本書特別繪製的插畫來進行解說，請參考後面的章節。

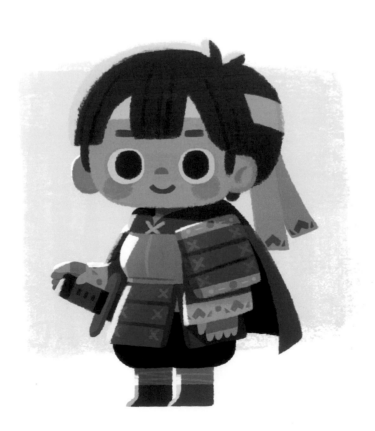

10　無主線插畫的4大要點

這樣有沒有比較了解「無主線插畫」了？

我覺得好像連我也畫得出來……！

很好！就以這樣的感覺持續下去吧！

不過，有什麼描繪的訣竅嗎？

有的！
這就是所謂「無主線插畫的4大要點」！

無主線插畫的 4 大要點

- → 變化形狀
- → 材質
- → 立體感
- → 顏色

啊！我就是擔心這個！

從 PART 3 開始會逐項解說 4 大要點喔！
在這裡要跟大家介紹為了繪製插畫而制定的「主題」。Amelicart 版本的桃太郎故事「桃太郎大冒險」！出場角色大概是這樣。

少年桃太郎大冒險

主要架構是將大家都熟悉的日本童話「桃太郎」，畫成正統西洋 RPG 遊戲風格。

出場角色

桃太郎

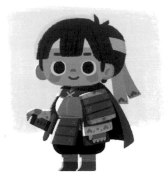

男主角。是個年輕的劍士。乘坐著桃子狀的交通工具漂流到地球。

小狗波吉

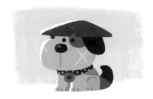

雖然長成這樣但遇到什麼事都處變不驚，是隻很可靠的狗狗。不知道為什麼脖子上掛著被詛咒的鎖。

猴子少女薩路卡

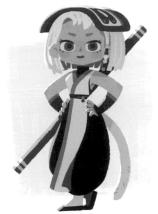

住在深山裡、精通武術的少女。使用一根名為「如意棒」的神奇棍子。

雉雞仙人

熱愛大海、性格古怪的仙人。會使用妖術。

小狗波吉（變身後）

波吉原來的面貌。因為被詛咒而變成小狗，只有在月圓時能恢復成人類的樣子。

鬼大王

從鬼斯塔星球來到此地的鬼王。以征服地球為目標。設計雛型是源自於大王魷魚。

紅鬼

率領鬼斯塔星球軍隊的將軍。設計的雛型是源自於海鰻。

CHECK

原創桃太郎故事「少年桃太郎大冒險」。
想以介於繪本和電玩之間的感覺描繪插畫！

和無主線插畫的相遇 其1

開始畫「無主線插畫」
的契機是什麼呢？

因為我一直很憧憬在電玩界或影像工作界中
相當活躍的插畫家。
在業界最前線的插畫家所畫的圖畫，
是以有線條的插畫為主流，且主要也都是
美少女、帥氣男子、精緻華麗的背景等。
我原本是認為「畫這些主題時
不使用線條來畫的話不行」……。

的確是這樣。一提到插畫，
總讓人聯想到用線條來描繪美少女。

不過，這和我真正想畫的東西不同，
在國外，有許多插畫家以「沒有線條的圖畫」
來創作繪本和遊戲，
我想描繪的是像那樣
「可愛且有點變形的世界觀」。

當時，在日本國內幾乎沒有
以畫「無主線插畫」而活躍的插畫家，
也沒有自己能當作目標的產業或風格，
總之並沒有能夠大放異彩的機會，
所以中途曾經放棄過。

嗯嗯。

就在那個時候，因緣際會讓我遇見一位
以我一直想畫的「沒有主線」風格
創作的日本插畫家。

→請繼續看 p.105

PART

3

無主線插畫的 4 大要點
「變化形狀」

簡單的形狀會更有趣。
了解想法和流程來學習「變化形狀」。

一切皆由「形狀」構成

4 大要點的第 1 個是「變化形狀」。
首先，先來思考一下繪畫中的「形狀」。
舉例來說，在這幅畫裡有什麼形狀呢？

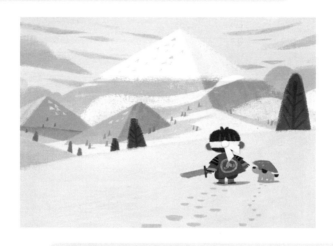

咦？背景的山和樹木等仔細一看，
有好多「三角形」呢！

沒錯。這幅畫就是以三角形來描繪的喔！
看畫的時候，人往往會下意識地找尋形狀。
據說腦部會自動將形狀分類，
如果發現「那裡是方形、這裡是圓形」等，
心情也會很好呢！

咦！拜大腦的這個功能所賜，
在潛意識中就能產生好印象耶！

沒錯。而且視線會不自覺地追隨形狀的輪廓，
這就是自然而然產生的「視覺的動向」。
利用這個自然現象，
也可以控制畫面中的視覺動線。

圖案和形狀

　　無主線插畫和有線條的插畫比較起來，較難描繪細節的部分。反過來說，它比較擅長將圖案大致畫成簡單的形狀。因此，將圖案分解成「形狀」來思考是非常重要的。

　　我把這種大略描繪出來的形狀稱為「零件」。以樹木為例，可以將其分為三角形的葉子部分和長方形的樹幹部分。三角形和長方形的零件組合起來後，看起來就會像樹木的圖案。用梯形、四方形、三角形的零件，可以組合出有屋頂和窗戶的房子；用圓形、長方形、菱形則可呈現出圓圓的花朵。

　　只要像這樣把形狀單純的零件組合起來，就能了解我們所畫的圖案是什麼。即使沒有細部的描繪，還是能分辨出圖案「好像是那個」。這是因為人類會將物體代換為「單純化的形狀」，以符號般的形式留在記憶裡。

　　「這個可以簡化成什麼樣的形狀呢？」、「那個可以拆解成哪些零件呢？」在日常生活中可以像這樣仔細地觀察。

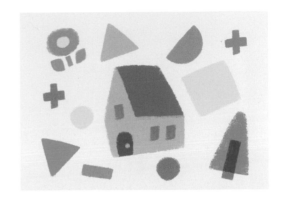

將單純的形狀（零件）
組合起來，
就能表現出圖案。

將零件組合在一起，畫畫看樹木

　　試著畫出樹木來當作練習吧！現實中的樹木有許多種類，形狀也各有不同。有葉子部分長得圓圓的樹木，也有如聖誕樹般看起來像是以三角形重疊的樹木。如果能組合成讓觀看的人一看就知道是樹木的形狀，那麼任意改變顏色或是加上花紋等也就沒問題了。盡情地描繪看看吧！

C H E C K

畫無主線插畫時，
用簡化的形狀組合、表現出圖案是很重要的。

02 變化形狀＝將形狀簡化

變化形狀的原則是什麼呢？

 就是將物體的形狀簡化。
在插畫中所謂的變化形狀，
是「把圖案的形狀有意識地變形簡化」的意思。

為什麼變化形狀是 4 大要點之一呢？

 因為必須以少量的訊息傳達出特徵。
為了在很短的時間內傳達出最大限度的訊息，
所以要將多餘的東西去除。

原來如此！要強調特徵對吧？

 沒錯！是為了最先傳達出特徵！
在無主線插畫中，「將形狀簡化」
也就是變化形狀可說是不可或缺的要素。

變化形狀和頭身比

　　讓我們來思考一下將角色變化形狀最重要的「頭身比」。

　　想把角色做得「可愛」一點、想讓角色呈現出「帥氣感」等等，依照角色的氣質與特徵，變化形狀的方式也會跟著改變。

　　舉例來說，人類或是動物的幼年期模樣，不論是誰都能感受到「可愛的感覺」。會覺得可愛的其中一個理由，就是頭身比較低。2 頭身或 3 頭身的樣子，圓圓的頭部較為明顯，給人不停轉來轉去的感覺。總結來說，我們可以判定「低頭身比＝可愛」。

　　因此，角色的頭身比愈低且手腳愈短，給人的可愛感覺就會更強烈。如果想呈現出帥氣、美麗等感覺時，就要將角色的頭身比提升。順帶一提，頭身比在 2～3 頭身左右時，就會看起來很可愛，而 5 頭身左右可能會是變化形狀的極限。

　　在 1 張插圖中描繪多個角色時，必須考慮到「頭身比的一致感」。角色像房間裡的玩偶般聚集

在一起的時候，頭身比例「整齊劃一」會較吸引人；不過有時漫畫或電玩為了優先呈現出角色的性格差異，亦會透過將頭身比「差異化」來產生衝擊感。

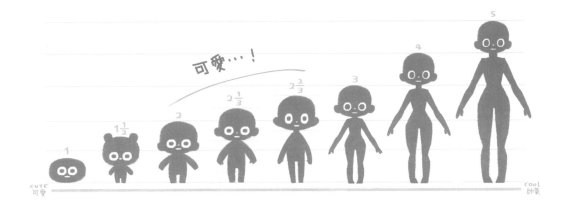

試著將獅子的臉變化形狀看看

其之 01 將圖案拆解成零件

　　首先把獅子的臉分解成零件。仔細觀察、整理、理解圖案的構造和特徵是很重要的。耳朵圓圓的、鼻子是朝下的五角形……等等。好好觀察、判斷各個部位是什麼樣的形狀，以什麼樣的比例配置的。這次是以動物的臉部為範例，如果圖案是有人物的風景，以同樣的方式分解成零件、深入地加以了解即可，操作過程並沒有什麼改變。

Photo by Wade Lambert on Unsplash

將零件再次組合

接著是將零件再次組合。這個時候要熟記 2 件事。其中一件事是要如何簡化零件。像是鼻子要簡化成圓形還是三角形？慢慢摸索每一個零件的形狀。

第二件事是要如何組合零件。以獅子的臉部為例，可以把簡化的零件以各種方式組合並變化形狀，畫出下面的圖畫。透過不斷嘗試且從錯誤中學習，才能掌握自己獨有的「像獅子的樣子」，也能找到「有趣的變形表現」。

CHECK

拆解零件、將形狀簡化、該如何組合。
這 3 件事就是重點。

變化形狀的速寫

想變化成可愛的形狀時,重點在於「從縱向壓扁」。也就是把「縱向變短、橫向拉長」。描繪臉部時請盡量將下巴處縮短,讓臉部下半部的零件較擁擠地擠在一起,就能呈現出可愛的感覺。頭身的比例很重要。低頭身比就是將關節和腰部等線條刪除,使整體的元素減少。如果想提升頭身比,就要加入上述省略的元素。這些變化形狀的重點都是從小朋友的樣子與動作學來的。

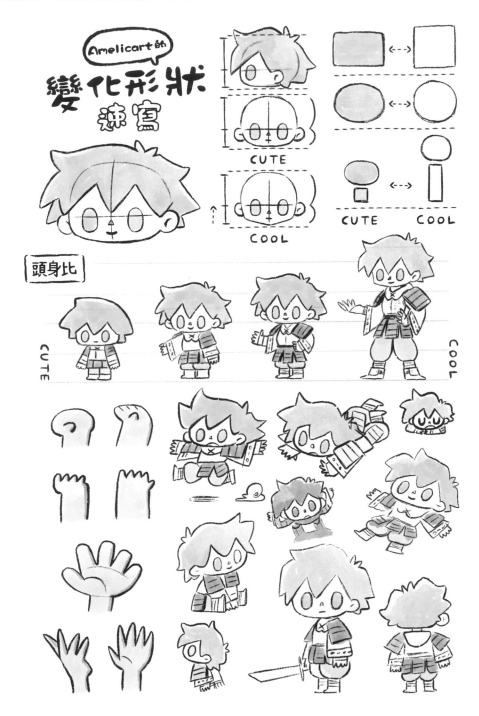

無主線插畫的 4 大要點「變化形狀」

03 變化形狀時很有幫助的4個訣竅

現在對變化形狀有所理解了嗎？

嗯……大概吧。

有點困難對吧？
傳授你對變化形狀很有幫助的4個訣竅。

訣竅 01 著重於剪影

　　第一個訣竅是整理出圖案的剪影。如果描繪出來的圖案很難看得出是什麼的話，就先將圖案整體塗上相同顏色看看。

　　如此一來，就能把圖案變成剪影來確認。透過補足剪影或延伸線條等，就能讓圖案的特徵和構造更加清楚，也能增加給人的印象。

　　還有，剪影也會因圖案的方向、角度、使用方法與狀態等而有所變化。重點在於要配合辨識度和使用目的選用剪影。

比較看看剪影的狀態

椰子樹和其他植物的插畫。著重於剪影的話，即使沒有仔細描繪，看起來也很有「植物」的感覺。

喔喔！化成剪影就很容易看出來了！

在上色時沒留意到的部分，
轉換成剪影後也會很容易察覺。

CHECK

總而言之，先轉換為剪影觀察看看！添補或是拉伸等，
只要調整剪影就能讓圖案變得更加清晰。

以「平面景深」來思考

這裡所謂的「平面景深」，請以不使用遠近法來描繪的插畫畫面來思考。以小朋友為目標族群的電視節目中，經常在背景使用這種呈現方式。

也就是説，即使不用尺規等確實畫出遠近，讓插畫畫面中的元素都以「平面呈現」就能充分表現出畫面的景深。插畫必須能傳達場面或情節，所以表現出遠近感和立體感是不可或缺的。那麼，為什麼要以平面構成呢？説穿了就是為了「變化形狀」。將形狀簡化不僅止於角色的剪影、臉部的構造等小小的元素，而是連同風景和整體畫面都要這麼做。

稍微想像一下淺顯易懂的「平面景深組合」吧！在描繪無主線插畫時，就是要利用平面景深配

置的感覺，架構出插畫的畫面。更加圖像化、平面化的畫面，將更能夠凸顯形狀變化的感覺。

試著表現平面的遠近感

我們來看看下面的風景插畫吧！桃太郎和附近的菇類變化了形狀，呈現出平面的效果。在這幅插畫中，風景也變化形狀而以平面構成。將地面當作

圓弧狀的山丘，就產生了平面的空間感。

透過畫面的構成，能夠表現出空間的遠近感。

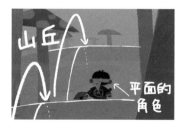

以前後如圓弧狀起伏的方式描繪地面。

將桃太郎畫成平面的角色。

把桃太郎的位置往上移動並縮小。

CHECK

「平面景深」是重點！
即使畫成平面也能呈現出遠近感。

訣竅 **03** 使用對比

　　用對比的方式，增加畫面的張力吧！這也是決定構圖的優劣時非常重要的要點。

　　下方這兩張插畫中，有什麼樣的對比呢？ **1** 的插畫中，和正在釣魚的猴子少女薩路卡相比之下，背後的森林以密度較高且較暗的色調來描繪。 **2** 的插畫中，和上半部遠方被壓縮的空間相比，畫面前方的沙漠則是非常開闊的一大片留白。這些對比，可以使主角更加鮮明，也能為畫面更增添趣味性。

　　在安排對比的時候，會使用「大小、形狀、顏色、密度、明亮度」等要素。大的物體和小的物體、暗色調的地方和色調明亮的地方、圓圓的物體和尖銳的物體、畫面的疏密等等。兩種元素間的對比愈強，插畫就能變得更鮮明。當然，也不是說只單純使用大量的強烈對比就是好的。將插畫中想要強調的部分濃縮成一個就好。想要把這個焦點以更吸引人的方式表現出來，就必須深入研究使用哪一種對比比較好。

以對比來比較看看

　　這兩幅插畫是大小對比的範例。左邊的插畫以變化形狀來說，給人稍嫌不足的感覺。右邊的插畫則大膽地將太陽畫得很大，只看一眼就能讓人感受到所謂的「變化形狀」。

該用什麼對比才好？從多方要素思考看看吧！

訣竅 04 增添韻律感

這裡所謂的「韻律感」，是指依顏色和形狀的配置而產生的、觀看者視線的流動和規則性。多加留意「韻律感」，就能讓畫面產生舒適的感覺。

在一張插畫中配置多個圖案的時候，請賦予這些圖案群體感或是規則性！舉例來說，描繪樹木時，不是單棵單棵地描繪，而是試著將樹木視為一個群體來畫畫看。畫星星的時候也是，得注意星星的群體感，將小小的綠色星星、明亮的星星、較大的藍色星星彼此靠近，描繪成看起來像是一個群

體，如此一來，即使留白處較多也能看得出是一片變化過形狀的星空。

就像以緊張和緩和製造出來的韻律感般，群體和個體重複循環的話就會產生規則，為插畫增添韻律感。此外，在下圖右邊蠟燭的範例中，蠟燭規則地排列在直線上會看起來比較單調，以形狀做出變化就能呈現出好像有在動的韻律感。

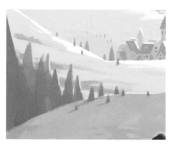

 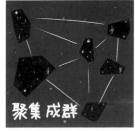

留意大自然中的韻律感

樹木、岩石、水面、雲朵、星星等，大自然中隱藏著許多反覆和規則性。在日常生活裡，我們不太會察覺到這些韻律感的存在。這些理所當然的舒適感，或許就可說是「很有自然的感覺」。留意韻律感，採納自然的感覺並描繪在圖畫中，就能沒有違和感地享受變化形狀描繪的樂趣。

對於無主線插畫來說，變化形狀很重要呢！

 有線條的插畫，能透過線條本身呈現形狀的變化，
但如果沒有主線的話，
就必須將線條以外的部分變化形狀才行。

所以說要很注重形狀吧？

 沒錯！
注意形狀是最基本的。

剪影、平面景深、對比、韻律感這 4 個訣竅，
不知為何變得很想畫畫看……讓人心癢癢的。

 很好！繪畫最重要的是享受過程！
接下來的是期待已久的內容。
我會以繪製的流程來具體解說重點！

C H E C K

製造群體感，讓顏色或形狀表現出變化，
就能創造出插畫的韻律感！

① 製作角色的剪影

要用沒有主線的方式描繪角色時，建議從剪影開始描繪。這是在思考多種版本的變化形狀，或是多種款式的設計時，也會使用的便利方法 1 2 3。製作剪影時要考慮的重點是姿勢、重心、臉部和身體的方向、手腳的位置以及其他的裝飾等。不需要太過在意小細節，先做出能從剪影大概想像得出角色給人的感覺和氛圍的程度就可以了。

② 在剪影上加上零件

接著要在剪影上增加零件的元素。在這個步驟也請大致思考一下表情、髮型和穿著服裝的設計等。將剪影當作基準線來掌握，如果覺得形狀有點不太對，就做補足或是拉伸等調整。加入元素後就能看出角色的具體設計了。這次就以標註了紅色圓圈的設計來繼續進行解說 4 5 6。

③ 再次確認 頭身比

在此再次確認角色的頭身比。以 Amelicart 風格的變化形狀方式來描繪女孩子時，我覺得以 4 頭身、大約為「頭 1：身體 1：腳 2」的比例畫出來就會很可愛。和設定的角色年齡沒有關係，因為基本上就是以呈現出「有點稚氣的可愛感」為目標，所以配合臉部的形狀變化，身體也需留意不要畫得太過性感 7 8 。

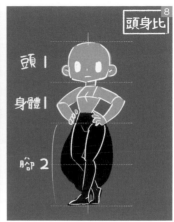

④ 調整服裝的 形狀

描繪服裝的時候，請注意形狀是很重要的。還有，因為僅使用黑白兩個顏色，所以藉由顏色的面積和形狀來強調胸部的立體感 9 。此外，也要留意形狀所帶來的視線動向 10 。

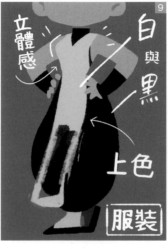
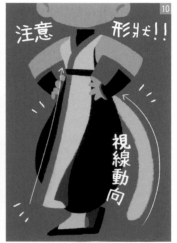

重點

一般認為，要呈現出立體感，描繪出「環繞的部分」是很重要的，不過，有時也會「故意」不畫出環繞的感覺 11 。在插畫整體畫面中，乾脆地將極小一部分的訊息以平面來處理，以結果來說，透過使簡化的形狀增加，能夠更加強變化形狀的感覺。除了這個部分之外，在我所描繪的插畫中，也有很多部分會以直線來處理。

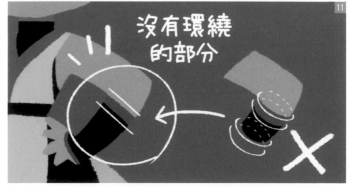

描繪環繞的部分，是指意識到圖案的內側，為了增加立體感所使用的方法。

重點

決定顏色的時候，調整「不透明度」就會變得很輕鬆。在這裡我們就試著調整護腕的顏色看看吧！首先，以和皮膚相同的顏色塗在想要呈現透明感的地方 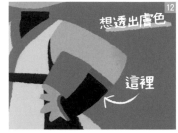。接著只要將不透明度調降至約 30％，就能馬上變成透出皮膚顏色的狀態了 。這是以不透明度上色的便利小訣竅。

⑤ 描繪臉部

身體大致上完顏色後，接著開始畫臉部吧！首先來看看以 Amelicart 風格變化形狀後的臉部比例。眼睛上方為 3，眼睛下方為 2，大概以這樣的比例設定 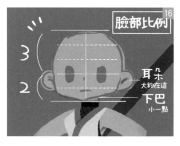。將眼睛畫得較大而下巴較小是一大重點。耳朵的高度則是在眼睛和下巴的中間。在畫桃太郎的時候，因為設定為少年，所以下巴的比例會變得更小一點 。

⑥ 頭髮畫出「鏤空」的部分

描繪頭髮時，訣竅在於以單一髮絲搭配整片頭髮，呈現出頭髮一束一束的感覺。這個時候，要在頭髮的剪影上做出有如挖空般的「鏤空」部分 。畫好基本形狀以後，只要順著頭髮的髮流加上線條，就能畫出更像頭髮的感覺 。

⑦ 畫上眼睛

描繪眼睛時，在眼白的上方畫上線條，加上眼睫毛 20。接著在眼尾下方加上淺淺的深膚色，就會讓眼神更加銳利 21。為了增加可愛的感覺，在臉頰和鼻翼附近畫上紅色系的顏色 22。

⑧ 修飾完成

加上少許裝飾，在脖子、肩膀處加上陰影。最後套用材質就完成了！ 23

「猴子少女薩路卡」

無主線插畫的４大要點「變化形狀」

Lv2 將 照片 畫成角色

① 區分出零件

區分零件

頭部
身體
手臂
腰部
腿部

這是真實的戰士照片，將實際的頭身比例變化形狀看看吧 **1**。首先照著基本的流程「區分零件」。從頭到腳可分為 5 個零件 **2**。

② 將體型變化形狀

4頭身

100%
85%
70%
70%

開始變化形狀為 4 頭身 **3** **4**。這次是設定為「力量系」戰士，所以將胸部和手臂的比例加大來試看看。比例改變後，給人的印象也會跟著改變。動作非常快速的角色、看起來很聰明的角色等，嘗試看看各種比例吧！

變化形狀

Power !!

③ 描繪草圖

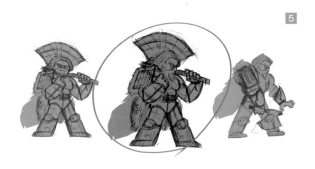

以重新架構身體零件的圖像做為參考，描繪出草圖 **5**。這次雖說是要「將照片畫成角色」，但比起完整重現，反而偏向以照片做為概念來設計角色。

④ 將各個零件分別上色

讓我們著重在零件的剪影上吧！這次的角色想要給人很有活力且力量強大的感覺，所以透過肌肉和裝飾等製造出張力 6 7 。

重點

要描繪變化形狀的插畫時，請以畫出直截了當的形狀做為目標！極度簡單的剪影，如人偶般的溫和印象會更加強烈；有變化的剪影則會帶來流行感，給人活潑的感覺 8 。選擇一種路線徹底描繪，變化形狀的感覺將更為明顯。

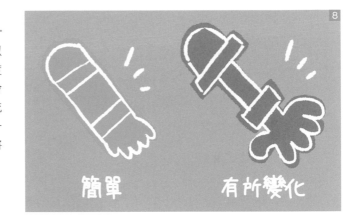

簡單　　　　　有所變化

⑤ 加入細節

接下來要在基礎的形狀中加入細節。因為是描繪露出較多皮膚的角色，如果皮膚都以相同顏色來畫的話，容易混淆且流於呆板。這個時候，可以將顏色的調性稍微調整，並善加利用陰影使邊界更加鮮明 9 10 。接著透過加上傷疤或皺紋等細節，讓角色進一步呈現出立體感 11 。

添加細節！

細節部分UP!!

完成!!

⑥ 調整顏色

　　因為紅色系的顏色較多，所以加入藍色讓整體色相更具深度 12 。

⑦ 加上陰影

　　使用調整圖層〔色相/飽和度〕並選擇〔色彩增值〕，添加上陰影。盡量簡化形狀是最重要的 13 。

重點

　　也試著將陰影變化形狀吧！因為是無主線插畫，不太適合做太過寫實的描繪。以這個範例來説，將腿部整體視為一個圓筒狀來描繪陰影 14 15 。不過也不是全部都簡化就能畫得很好，以整體的協調感來下判斷是很重要的。

⑧ 加上打光

使用調整圖層〔色相 / 飽和度〕並選擇〔線性加亮（增加）〕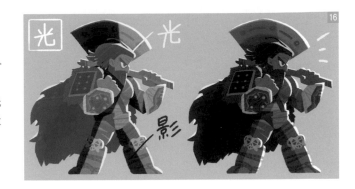。光線的形狀也一樣，描繪時要優先考量以設計而言畫在哪邊比較好。

⑨ 修飾完成

在修飾完成的步驟裡調整色調並加入材質。因為給人的感覺稍嫌沉重，所以在陰影中加入些許粉紅色看看。這樣就完成了 17 。

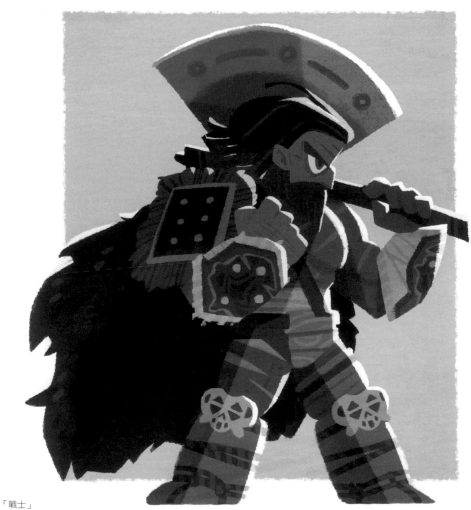

「戰士」

無主線插畫的 4 大要點「變化形狀」

① 繪製彩色底稿

試著將風景照片描繪成變化形狀的插畫吧 ！這次的畫面比較複雜，所以從製作彩色底稿的步驟開始說明。將較靠近畫面前方的人、畫面中央的人群、畫面遠方的大樓拆解成零件。把正中央下方那位撐著傘、背對我們的女性當作這幅畫的主角 2 。

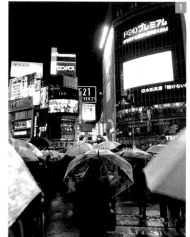

Photo by Fred Rivett on Unsplash

② 大略塗上底色

一邊參考照片，一邊找尋「在畫面上這樣比較好」的靈感，塗上底色。為了呈現出變形的感覺，只要掌握大略形狀簡單描繪即可。不要過於著重遠近感而使畫面變得僵硬，將白色的地平線設定為視線水平處，以往上看是建築物、往下看是自己腳底的「感覺」開始描繪 3 4 。

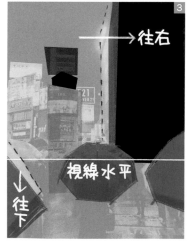
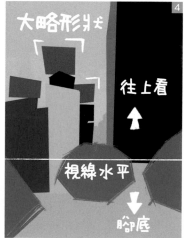

③ 描繪人群

　　畫好建築物以後就來描繪人群。畫出幾個「正在行走的人」的剪影，然後複製、貼上，做出看起來有很多人混雜在一起的樣子 [5] [6]。因為只是底稿，在操作時不要花太多時間，畫到某個段落後就可以朝下一個步驟前進 [7]。

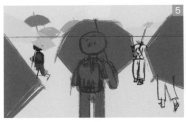

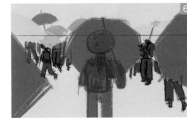

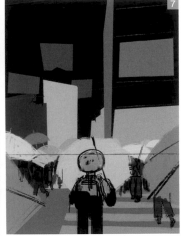

④ 彩色底稿修飾完成

　　在這裡開始用調整圖層加入光線和陰影，一口氣以要完成的感覺來進行描繪 [8]。非常快速完成彩色底稿的訣竅，在於將畫面拉遠，以較小的方式來顯示 [9]，這麼一來就不會過於在意細節部分，也可以看一眼就快速下判斷。做完這個步驟，彩色底稿就完成啦 [10]！

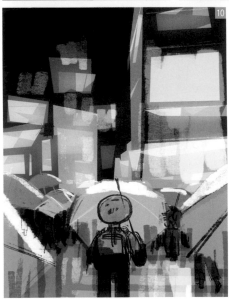

⑤ 以彩色底稿為基礎，做出乾淨的底稿

留意形狀並塗上底色。建築物的招牌等較細節的形狀也在這個步驟中先大致上色 11 12 13。一開始先用紅色或黑色等明顯顏色大略上色，是為了仔細地將形狀和邊緣塗好 14。等形狀都上色完之後，再調整成最後想要呈現的顏色 15。

⑥ 用剪影描繪人群

接著來描繪中間的人群。在畫人的時候，首先從塗成剪影開始，重點在於將剪影中的外套、裡面的衣服、褲子等以分割般的感覺上色 16。用這種方式重複描繪，完成擁擠混雜的人群 17。交互穿插雨傘和腳比較密集的部分，以及比較沒那麼緊密的部分，製造出韻律感 18。

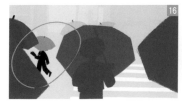
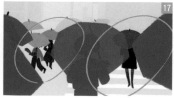
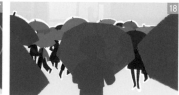

 描繪建築物群

　　和原本的照片比較看看，現在描繪的是這個樣子 。在這個步驟中，焦點要再回到畫面後方的建築物群，仔細地加以描繪。因為之後還會有加上光線和陰影的步驟，挑選顏色的訣竅是不要過於明亮、也不要太過陰暗 22 23 24。

8　描繪光線和陰影

　　終於來到最後階段。利用調整圖層加上光線和陰影。在陰影部分用〔色彩增值〕、光線部分則用〔濾色〕，色溫以〔覆蓋〕來調整。在這裡也請留意形狀的變化，盡可能以簡化、抽象的形狀進行描繪 25 26。

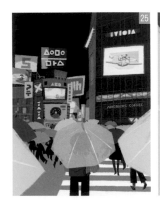 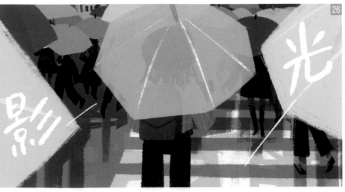

⑨ 描繪反射的光線

由於想表現出街道上各種光線反射的樣子，所以將光線的色調套用〔濾色〕27。可以看出畫面上增加了紅色、黃色和紫色等色調吧？描繪光線的時候，也要留意群體感的配置及形狀的變化，製造出韻律感。

接著要畫出景深。將人群全部用〔色彩增值〕加上偏深藍色的色調，讓主角和混雜的人群做出區隔。此外，在建築物群的下半部用〔濾色〕加上黃色的光線，更加凸顯街道的明亮感 28。把畫面最前方、中間和後方的對比增強，就能呈現出畫面的景深。

⑩ 描繪雨絲

加入雨絲。描繪的時候，只要先畫一部分再複製、貼上，並調整大小和透明度，隨機配置在畫面上即可 29。透過這樣的步驟，就能表現出畫面的景深。此外，為了呈現出變化形狀的感覺，雨絲用直線描繪即可 30。

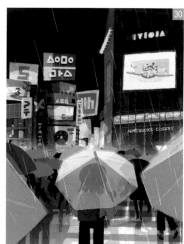

在修飾完成的步驟中，將雨傘加上打光。先前的步驟以調整圖層進行了一連串增加對比、凸顯景深的操作，卻讓整體感變得較為薄弱。利用同一光源呈現出來的反光，就能再次建立關聯性並呈現一體感。最後加上材質就完成了 31。

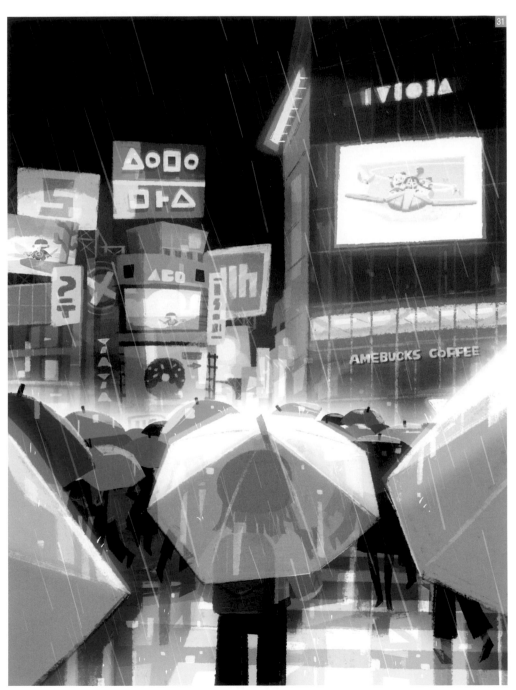

「繁忙的十字路口」

Amelicart常用的 4種構圖模式

1 重點在正中央的構圖

將重點放置在畫面正中央的構圖。不用多加考慮就可以進行描繪,是非常常用的一種構圖方法。雖然會讓人覺得稍嫌無趣,但想凸顯出角色或是想描繪簡單的插畫時非常推薦。

2 以點構圖

在畫面中的某個點放上主角的構圖。描繪風景時經常使用,將人物放在點的位置。只要人物站著就能表現出空間有多麼寬闊,所以概念插畫也經常使用。

構圖在插畫的畫面當中，可以說是打造畫面元素的「形狀」。或許很多人會想，如果要將插畫畫得更好，不嘗試多種構圖是不行的。不過，要是想將自己的作品表現出最好的魅力，專注於使用自己覺得好畫的構圖來進行描繪也是很重要的。這麼做的話，某一天這將會成為你自己插畫的特色或是值得品味的地方。

黃金螺旋形構圖

沿著黃金比例的螺旋配置元素或是主角。描繪風景畫時也經常使用。想讓畫面呈現出動感的時候，也多半會採用這種構圖方式。這幅插畫的周圍被包圍了起來，這種手法也稱為「邊框構圖」。

3 等分構圖

將畫面縱向與橫向各分成 3 等分，在交點放上主角的構圖。也可以利用分割線條區分畫面中各元素的位置。很輕易就能取得畫面的協調性，是能輕鬆使用的構圖。

Q 變化形狀時有什麼訣竅嗎？

A 利用「幾何圖形」來描繪

　　明明想要變化形狀，但卻畫得和原來的設計一模一樣了，這種時候請將物體簡化成「幾何圖形」來描繪看看吧！幾何圖形是以圓形、三角形、四方形等基本形狀組合而成，大約描繪成剪影般的樣子，也能夠用來確認頭部、身體和腳等各部位的協調性。盡可能以限制在模型中的感覺來描繪各個零件。一邊參照原有設計的零件局部比例，一邊決定變化形狀的比例。先畫出幾何圖形，決定整體的比例之後，就可以專注於變化形狀。A是2頭身的超小隻角色，將角色畫成圓圓的感覺以呈現出可愛感。B則是著重於直線的變化形狀。順帶一提，這款設計是想將桃太郎畫成女孩子的提案。

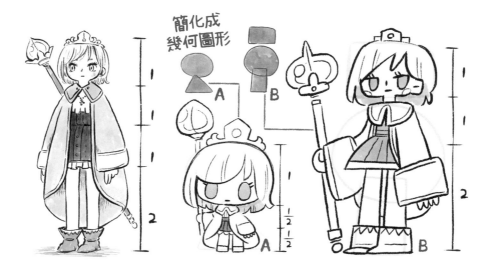

A 以限制條件進行描繪

　　例如，將使用的顏色限制在5色以內、把膚色設定為白色、不使用陰影。像這樣設定限制挑戰看看，我認為是可以提升繪畫功力的。利用少許的元素就能呈現出插畫，這是要透過不斷思考「該怎麼做」並嘗試錯誤與檢討而習得的能力。

　　先前提過的速寫，也可以限制使用的顏色數量來畫畫看。這就是「變化顏色」的技法。因為不能以顏色來區分描繪，所以必須用線條或是陰影分別描繪各個零件。觀察一下髮型，並精準地在底圖形狀上添加陰影，就能提高臉部周圍的對比，讓整張臉給人的印象更加鮮明。像這樣設定一些限制來練習描繪，一定能夠掌握用色或細節畫法的訣竅。

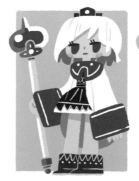
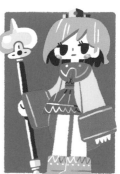

無主線插畫的 4 大要點
「材質」

手繪質感讓人更加期待。
了解想法和流程來學習「材質」。

01 呈現出手繪質感

4 大要點中，第 2 個是材質對吧？

材質也就是質地的意思。

表現出圖案質地的意思嗎？

呈現出質地也是很重要的。
簡單來說，就是指帶有手繪的感覺。

手繪感超棒！
具體來説該怎麼做呢？

利用筆刷、照片或是紋路等，
添加如手繪般的質感。
無主線插畫非常適合搭配「手繪質感」喔！

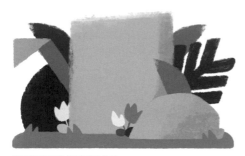

用筆刷呈現手繪質感的作品。

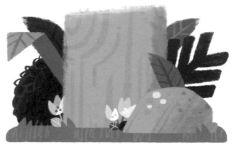

接著用紋路來增加質感。

CHECK

利用手繪般的材質，
提升無主線插畫的氛圍！

利用筆刷製作材質

用筆刷來製作材質，
邊緣會是一個重點。

邊緣是什麼？

就是面和面的交界部分。
先來簡單説明一下吧！

不平整的邊緣

在邊界部分把邊緣畫得不太平整，就能呈現出
手繪風格的柔和感。因為有隨機畫出的不平整邊
緣，即使沒有畫得那麼仔細，也能讓人覺得調性一
致。推薦給想畫畫看手繪風格的人，和不太能將線
畫得很漂亮的人。

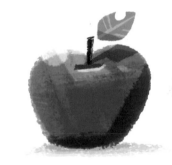

用筆刷畫出不平整邊緣的蘋果

平滑的邊緣

在邊界部分把邊緣畫得平滑整齊，則能給人清
爽俐落的印象。推薦給想畫出清楚且具有細節的圖
案，或是想以向量方式作畫的人。也很常使用在紙
娃娃遊戲的插畫中。

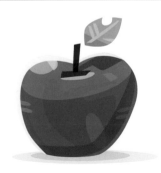

用向量繪圖畫出邊緣平整的蘋果

平整邊緣的畫法

來看看在 PART 3 出現過的繁忙十字路口插畫吧！想在混雜的人群中讓主角凸顯出來，就可以多加利用平整邊緣的效果。這時就不要使用自訂筆刷，而是用「多邊形套索工具」來進行描繪。此外，不想畫直線、想自由地描繪形狀時，可以使用「套索工具」。

邊緣呈現出的畫面景深

這是在一張插畫中，試著強烈表現邊緣強弱的範例。銳利的邊緣宛如焦點般，讓人可以清楚地看到。

反之，遠景的邊緣則是在整個圖層資料夾中使用了〔模糊〕功能，所以看起來會變得比較遙遠。此外，介於兩者中間的陰影，則是以粗糙的筆觸來描繪邊緣。

像這樣利用邊緣的強弱，就能更加凸顯出畫面的景深。不過要留意，不要過度使用〔模糊〕這項功能。

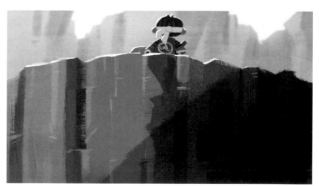

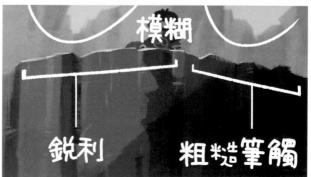

03 利用照片製作材質

使用照片就能
為插畫整體加入材質。

感覺可以改變作品給人的印象呢！

它是無主線插畫的強力夥伴喔！
接下來以 4 個步驟説明照片素材的使用方法。

STEP 01 取得材質素材

粉彩條或留下筆跡的筆刷材質、水泥表面的照片等，照片素材有很多種類，每一種都可以嘗試看看。從免費的素材網站到專業的付費素材網站，有各種服務可以讓你蒐集到許多素材。另外，也可以自己製作。

Adobe Stock stock.adobe.com
付費的照片素材網站。是由 Adobe 所經營的網站所以可以安心使用。素材數量很多。

Unsplash unsplash.com
不論是商業使用還是個人使用都免費的照片素材網站。照片都很時尚且品質很好。

試著調整材質的顏色

要將照片素材當作材質來使用時，必須先做一些事前準備。首先要調整顏色。材質的素材會影響原本的插畫顏色，所以先將照片轉成灰階，讓顏色消除後就可以了。如果想保留素材的顏色，建議將素材的彩度調整得低一些，別讓完成的作品色調變化太大。因應不同作品，也有可能因材質的色調而呈現出很不錯的感覺，請務必多加嘗試看看。

原本的樣子

微調色調後的樣子

原本的樣子

轉成灰階後的樣子

試著調整材質的對比

調整材質素材的對比，可以呈現出不同的效果。新增調整圖層，然後使用「亮度 / 對比」功能。

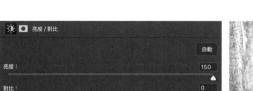

提升亮度的樣子

新增調整圖層

降低亮度的樣子

增加對比的樣子

減少對比的樣子

亮度、對比皆下降的樣子

亮度、對比皆提升的樣子

STEP 04 試著變更混合模式

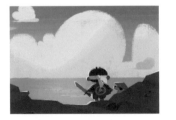

右邊是插畫原本的樣子。來看看使用不同的混合模式，材質的狀態會有什麼變化吧！

較明亮的材質用「分割」

使用明亮的材質

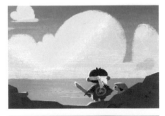

將混合模式設定為「分割」

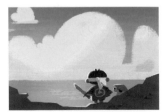

調降不透明度就完成了

② 中間亮度的材質用「覆蓋」

使用中間亮度的材質

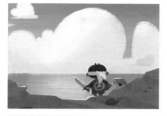

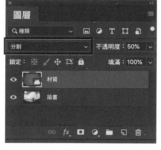

不能用「分割」，過亮處會出現白色線條

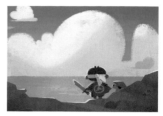

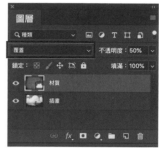

將混合模式設定為「覆蓋」

③ 較暗的材質用「加亮顏色」

使用較暗的材質

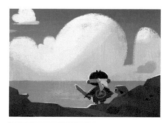

不能用「覆蓋」，顏色會變暗

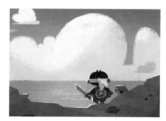

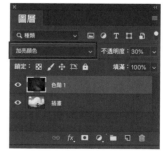

將混合模式設定為「加亮顏色」

04 利用紋路製作材質

無主線插畫很適合使用紋路。透過加入如北歐織品般的花紋，可以增加畫面的豐富度，也可以以質感區分不同的區塊。就讓我們掌握重點，活用於作品中吧！

POINT 01 符號化

要利用紋路來區分質感，也就是要將質感「符號化」。「這是樹木、這是岩石、那是草」等將圖案的特徵符號化，就能讓看的人依照不同質感而區分出不同區塊。

這是在漫畫背景或是兒童節目背景等場合中常見的表現手法。此外，質感符號化做為變化形狀一致性的一環，也扮演了相當重要的角色。

Amelicart常用的質感符號化

POINT 02 反覆

在一張插畫中，將同樣的花紋到處反覆使用看看。透過這個做法，不僅能給人印象一致的感覺，也讓觀看者更容易理解我們所構想的「花紋的規則」。舉例來說，樹木紋路、葉脈紋路都分別以相同的花紋重複呈現，就能讓人更容易識別出這是一個群體。

此外，讓花紋反覆出現時，也要留意自然的隨機感。雖然說是隨機，但也不是完全沒有規則可言，而是保有讓人能辨識出花紋（圖案）的規律性，然後將大小、顏色、配置等隨機設定描繪。

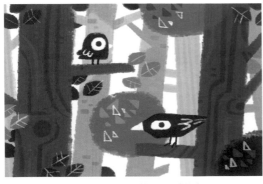

仔細一看，葉子及樹幹等處都重複使用相同的紋路

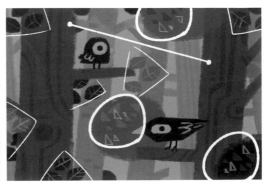

Lv1 利用 邊緣 描繪

① 決定配色的感覺

首先，從畫面遠方的天空、雲朵、海、地面這4個大區塊開始分別上色 。這時，以大致配色的感覺上色即可。決定配色的時候，經常是先觀察大量風景照片，從「想呈現這種感覺！」開始，掌握方向並決定配色。這次就用基本的顏色來描繪 2。

② 在邊緣或表面上加入材質

接著在邊緣或表面上呈現出材質。雲給人很柔軟的感覺、岩石則是粗糙堅硬的，像這樣對照著描繪。因為想呈現雲朵的柔軟，所以使邊緣呈現摩擦效果，表面則套用像是沒有塗滿般的材質 3。反之，岩石堆想給人堅硬的感覺，所以要以平整且銳利的邊緣畫出石頭凹凸不平的形狀 4。

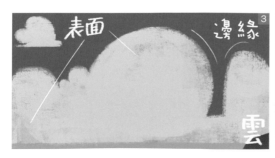

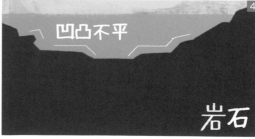

 在天空加入漸層

接下來要使用調整圖層,在天空加上漸層 5
6。往地平線方向逐漸變亮,就能呈現出有景深的
天空。這次是用留有強烈筆刷感的材質來表現漸層

7 8。如果想做出更加清澈的感覺,可以利用圖
層遮色片的〔羽化〕功能,減少筆刷的質感。

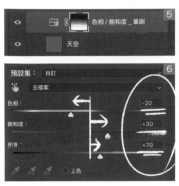

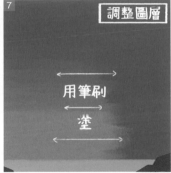

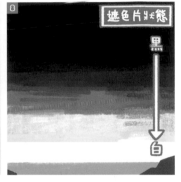

 描繪岩石堆

放上角色後開始描繪岩石堆。岩石堆的草
圖很簡略,現在開始要留意「視線的動向」和
「景深」來描繪。然後加上表現岩石堆的花紋
和水面反射的花紋 9。

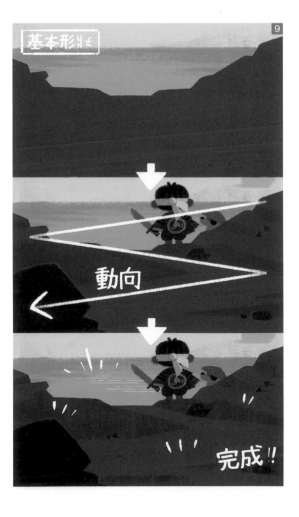

 以打光和材質修飾完成

--

　　最後加上打光和材質 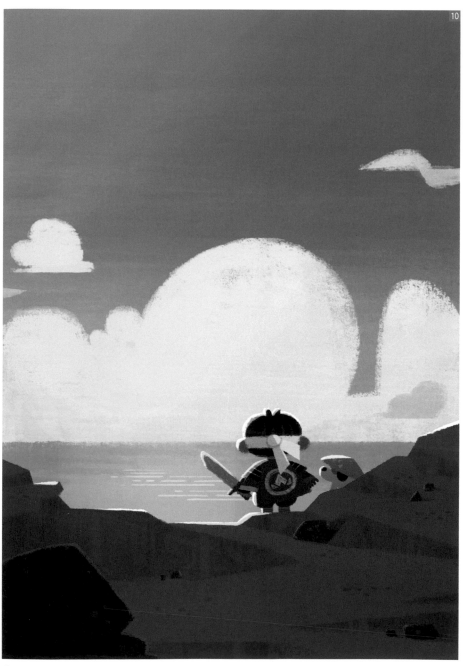。如果角色的周圍明亮的顏色較多，沒有打光比較能漂亮地維持剪影的感覺，請依照不同情況來判斷是否要在角色周圍加上光亮。在 PART 6 的 p.137「試著畫畫看不同配色的插畫」中，有使用這張作品來介紹不同配色插畫的畫法。

「天空、海洋、雲朵」

Lv2 利用 質地 描繪

① 思考構圖

　　首先從草圖的構圖來看看吧！在這裡為大家介紹 2 個能讓風景插畫呈現出景深的訣竅。第一個是將插畫中的元素以 Z 字型配置 [1] [2]。如此一來，就能產生視線的流動，且感受到距離感。另一個重點是做出大量重疊的部分 [3]。這次就依照這兩個重點來製作構圖。

 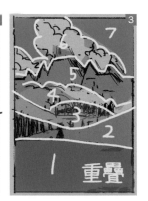

② 決定配色

　　參考做為題材的瑞士鄉村照片 [4] 來決定配色。陰影顏色的藍色較強烈，透過黃綠色和淺藍色的對比呈現清爽的氣氛，以這樣的感覺來決定配色 [5]。如果不是參考照片來決定配色的時候，可以邊參考網站或書中的配色表邊組合搭配自己喜歡的顏色來決定。不論是用哪種方法，都不是只完全採用參考的顏色就好，配合插畫做細微的調整是非常重要的。

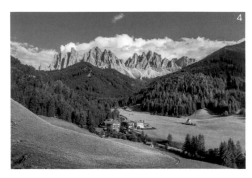

③ 繼續塗上底色

以草圖為基底開始上底色 。雲朵沒辦法如想像般畫出「霧化的邊緣」，所以用在畫面上別的地方畫上直徑比較大的邊緣，然後複製、貼上的方式做調整 7 8。像這種時候，可以在別處以「雲朵筆刷」般的材質筆刷進行繪製就很便利，對吧？

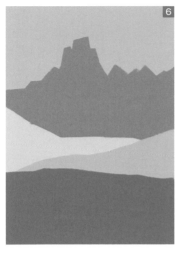

無法畫出
想像的樣子

複製貼上

← 作邊緣

調整好雲朵
的邊緣！

④ 決定角色的位置

接下來要來決定主角的配置。在草圖階段就決定好的位置，要再次利用「設定裁切工具的覆蓋選項」來確認構圖 9。這次是依照黃金比例來配置角色。也畫進畫面中央處的村落，且為了讓畫面右側取得平衡，所以加上一些樹木。因為想做出邊框般的效果，要留意讓視線回到畫面內側 10。

山頂

村落

主角

視線

考慮平衡
後追加

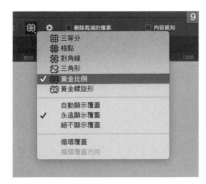

⑤ 畫上細節

在山脈處加入細節。留意從右側照射而來的光線，使用明亮的顏色與較暗的顏色描繪削切出山的形狀 。一邊表現出立體感，一邊以幾何形狀般的紋路上色，就能加強變化形狀的感覺 12。山脈完成之後，也將草和樹木以紋路、色調等加入細節。

重點

在這裡跟大家介紹 Amelicart 風格的特殊上色法。要從畫面前方的草原開始讓人感受到立體感，所以畫出明度的差別。分析立體物體從明亮顏色到較暗顏色的明度差別，在草地上運用紋路，試著模擬出立體感 13 14。這樣的畫法是以個人想法為基礎而嘗試表現出來的，有興趣的人可以試著畫畫看。

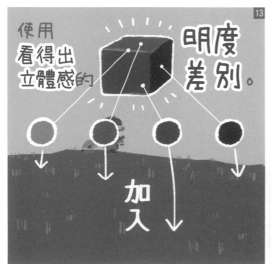

⑥ 畫上圖案

因為覺得畫面有點空,所以在前方加上花朵的圖案 15。到這裡為止,從大略上底色到增加裝飾的步驟就結束了。之後開始要用調整圖層來增加光亮處。

加入花朵

⑦ 加入打光

在山和雲朵處加入打光、更加強調出形狀的同時,也能呈現出戲劇性的氛圍。在這裡也別忘了增加變化形狀的感覺,畫出類似紋路的光線吧 16!

此外,在中間層也以同樣感覺加入光亮處。村落的比例看起來似乎大了些,所以將尺寸縮小一點 17。

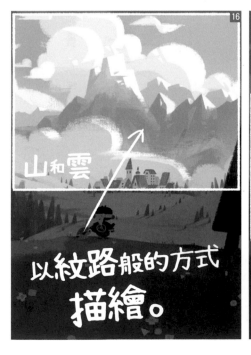

山和雲

以紋路般的方式描繪。

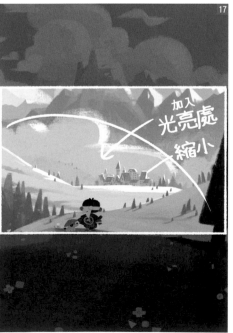

加入光亮處 縮小

⑧ 修飾完成

最後再加入材質就完成了 18 。

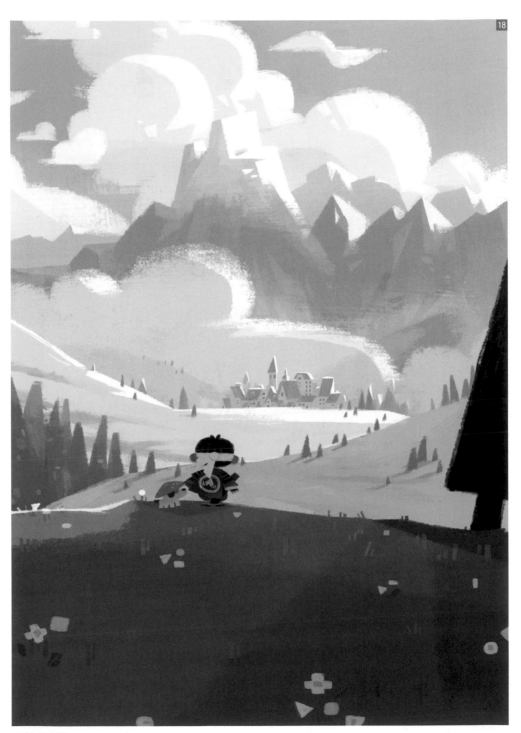

「最初的城鎮」

畫畫看吧！ Lv3 利用 紋路 描繪

① 調整構圖

這次要從再次調整草圖的構圖開始解說。加入三等分的線條之後，發現想凸顯的部分並沒有在交叉點上，畫面配置變得有點奇怪 1 。選取想凸顯的元素，依照三等分線條重新安排位置。留意變化形狀時的訣竅「平面景深」，思考各個島嶼的形狀與組合起來的剪影 2 。

原本的草圖

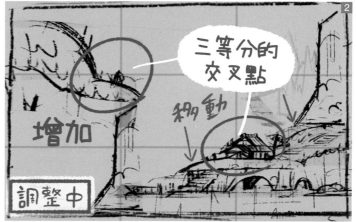

三等分的交叉點

增加

移動

調整中

② 決定構圖

將最左邊的圖案新增一個圖層，做出畫面重點的配置 3 。這個步驟要重複嘗試多次。基本的流程是要先確定主角的位置；接著，為了更加凸顯出主角，再慢慢調整其他元素。

主角 決定

③ 考慮配色

選擇配色的訣竅，就是決定較大面積的顏色。以這幅畫來說，是確定天空、島嶼、水面這3種顏色。由於是奇幻的場景，請試試看各種看起來有「不曾見過的異世界」感覺的配色。不要太過在意光線和陰影，以固有色來搭配即可 4 5 6。最後覺得黃色天空比較符合期待的效果，所以就以這個版本當作彩色底稿，製作出畫面乾淨的底圖。

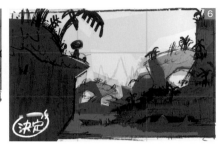

重點

在決定配色組合時，可以使用非常方便的〔取代顏色〕功能。點選選單的〔影像〕→〔調整〕→〔取代顏色〕7，就會出現一個調整面板。

於畫面上方以選取顏色選擇色彩後，配合朦朧度面板的調整，選取的顏色與類似的顏色範圍就會顯示在黑白縮圖的地方 8 9。接著滑動面板下方

的〔色相〕、〔飽和度〕、〔明亮〕滑桿，就能一起調整所有選取範圍的顏色 10 11。不過，在使用這個功能的時候，必須將所有的圖層結合為單一圖層才行，所以是在草圖階段非常方便的功能。

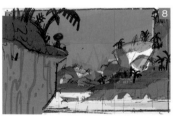

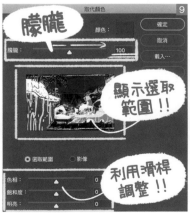

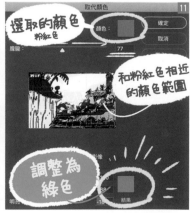

④ 分別塗上底色

以彩色草圖為準,首先將基本的形狀分別塗上顏色 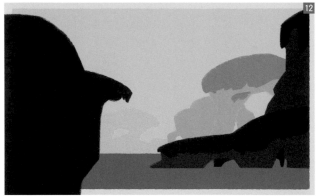 12。島上的植物或人影等較細節的元素,不要一開始就畫得太過細緻,只要視為一個群體以剪影的方式上色即可 13。接著開始描繪元素比較少的遠方背景處。只要先決定遠方背景和天空的顏色,再來就比較好判斷前方景物的色彩了。

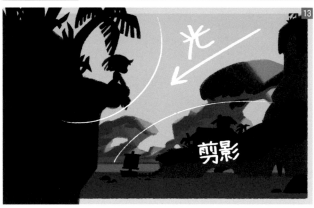

⑤ 加入紋路

上好底色後就要開始進行裝飾細節的上色。利用紋路,分別描繪樹木、草、岩石、樹葉等元素的質感 14 15。接著以剪影加入具動感的花朵、從下方水面反射上來的顏色等,開始增加畫面的細節

16。我覺得把樹木的影子當成花紋來描繪應該會很有趣,所以就試著畫畫看。

⑥ 讓紋路反覆出現

將畫面前方島嶼使用的紋路，以同樣方式呈現在中間或遠方的島嶼上 **17**。在前面也有提到「反覆」這個重點。操作時要留意別讓中後方的訊息量比最前方的還要多。只要在畫面最前方處確實清楚地描繪，後方的部分不必畫得這麼清楚也不會有人在意，對吧？

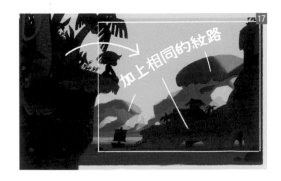

加上相同的紋路

⑦ 將剪影部分上色

終於來到最後的階段。將剩下的剪影部分上色 **18** **19**。一邊觀察周圍顏色的平衡，一邊慢慢為剪影加上顏色，請以不要畫得太過醒目的方式上色 **20** **21** **22** **23**。為剪影上色，是在描繪單張插畫時常用的技巧，請務必嘗試看看。

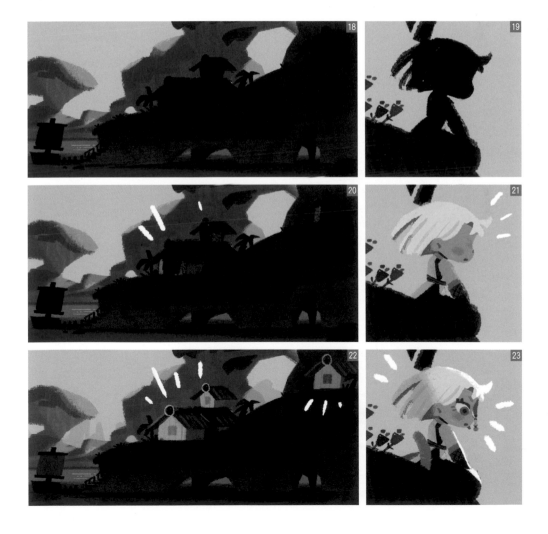

 修飾完成

接著進行最後的細微調整。首先在猴子少女薩路卡周圍加上光線，強調出主角。接著為了呈現光源的溫度，在遠方的島嶼陰影中加入紅色調。然後將中央的島嶼複製、貼上後上下反轉，以〔色彩增值〕的混合模式表現反射在水面上的倒影 24 。最後再套用材質就完成了 25 。

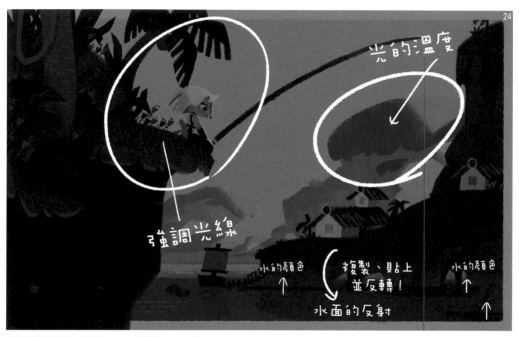

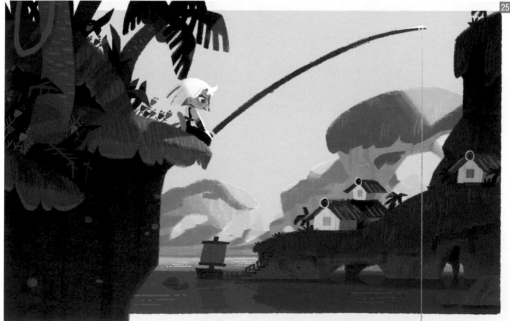

「猴子少女薩路卡的家鄉」

和無主線插畫的相遇　其2

再跟我說說你為什麼會轉變成現在的畫風嘛！

好的。那位前輩的插畫具有
日本人獨特的變化形狀感及品味，不使用主線，
而是利用顏色、形狀來呈現光線的感覺很吸引人。
他就是 Hyogonosuke 先生。

他有參與 PART 1 中介紹的海報對吧？

剛好同一時間，動畫短片《The Dam Keeper》
在世界各地受到矚目。
這是由前皮克斯美術指導堤大介先生所成立的
動畫工作室「TONKO HOUSE」的作品，
整部短片都是以無主線風格描繪而成。

哇！這真的是很棒的契機耶！
能與自己所憧憬畫風的大師與作品相遇！

「沒有主線也很棒！」我就是這樣被推了一把。
從那時候開始，每天都很快樂。就這樣持續畫下去了。

很好！很好！

持續作畫的過程中我常在想「我的風格是什麼」。
所以反覆地仔細研究尊敬插畫家的作品，
再將其重新編排轉換為自己的風格。

也有這樣的時期呀！

就這樣過了 3 年。終於開始能讓人
一看就知道這是「Amelicart」的作品……。
不過我還有很多很多想要嘗試描繪的東西，
今後也會持續地進化下去！

PART 4

無主線插畫的 4 大要點「材質」

Q 除了筆刷、照片素材、紋路，
　還有什麼樣的材質表現呢？

A **直接使用照片**

直接使用照片，就能更大膽地呈現出鋪上東西的感覺，這也是一種享受樂趣的方式。

首先是直接將照片的材質運用在插畫中的畫法。照片真實的質感，能為變化形狀後的插畫賦予臨場感。在下方的插畫中，裙子就是使用了牛仔布料的照片。步驟是將讀取進電腦的牛仔布料照片轉換為〔覆蓋〕模式。

在整幅插畫中使用照片的話，也能夠呈現出像布料做成的玩偶般的感覺呢！

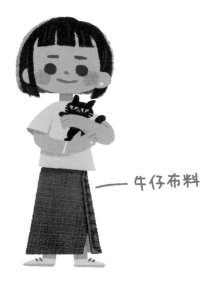

—— 牛仔布料

A **不使用材質、呈現平面感**

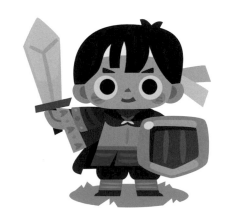

邊緣或畫面本身都不使用材質的描繪方式。和清楚的陰影和漸層表現很搭，適合用於想畫出乾淨俐落的作品時。一樣是無主線插畫，有沒有加入材質，給人的感覺會大大地改變。順帶一提，右邊的插畫是以向量繪圖的方式描繪的。

此外，假如只在邊緣呈現材質的感覺，既可以保持平面感，又能夠增添一些手繪感。

5

無主線插畫的 4 大要點
「立體感」

利用光線和陰影，讓畫面更自然。
了解想法和流程來學習「立體感」。

01 立體感與光線

無主線插畫 4 大要點中，第 3 個是立體感。
人類的眼睛是依靠光線來觀察四周。
物體受到光線照射會產生陰影，
根據陰影就能判斷物體的形狀。

立體感是透過陰影呈現出來的呢！

在插畫的平面世界中呈現立體感，
就能增加「自然的感覺」。
一起來看看下方的蘋果插畫吧！
左邊是沒有立體感的蘋果，右邊則增加了立體感。

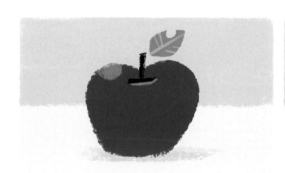 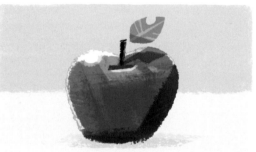

CHECK

正因為是容易讓人覺得平板的無主線插畫，
呈現立體感就顯得更為重要。

02 光線呈現的立體感

利用打光呈現光線

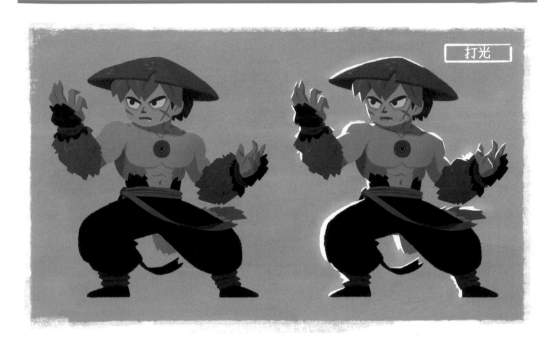

只是打個光，就會有種戲劇性效果！

如果沒有打光，就會變成很平面且簡單的畫作。
但也可以說是偏符號性、比較淺顯易懂。

CHECK

配合想畫的東西，
以不同的方式來打光。

在無主線插畫中使用的 3 種光源

首先來了解何謂「光源」。在畫無主線插畫前，先來說明一下必要的光源知識。基本上，會使用下述的 3 種光源。了解它們的特色，配合想描繪的圖案、想要的表現方式來分別使用吧！

以角色為例來看 3 種光源

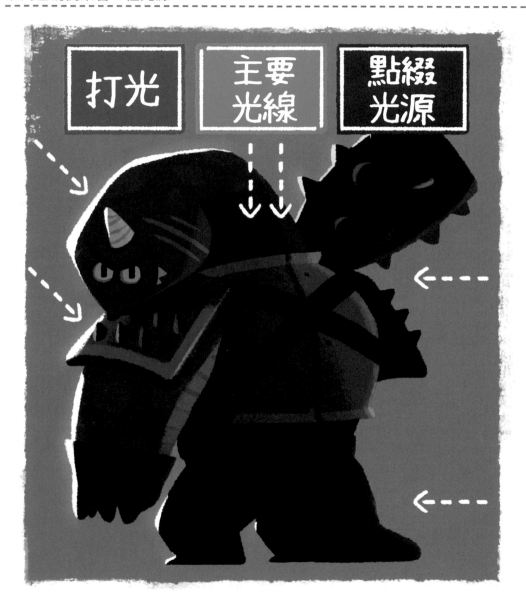

主要光線

照在畫面整體的主要光源。

打光

為了凸顯圖案時加入的強烈光源。

點綴光源

想呈現圖案的氣氛時加入的柔和光線。

POINT 01 主要光線

照射在畫面或風景整體中最主要的光線。舉例來說，就像拍照時會根據使用的主要光線是室內電燈的光還是室外的自然光，色調也會有所不同。不想對畫面上的固有色造成太強烈的影響時，可以選用偏白的色系。想讓畫面整體如套用濾鏡般大幅改變的話，可以使用帶有顏色的主要光線。而在夜空下，主要光線本身會變得較微弱，畫面整體也會變得更暗一些。

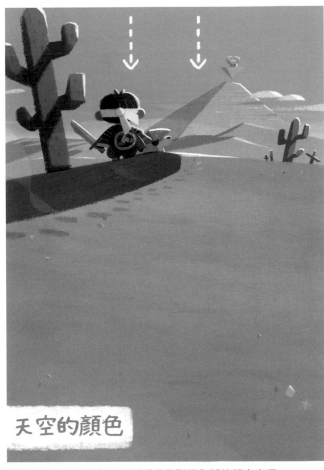

稍微忽略天空的顏色，可以看得見影子內部的明亮光源。

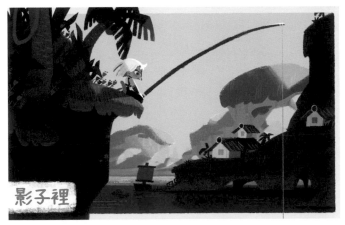

畫面前方和後方的光線不同。前方的光源比較柔和。

街道的光源比夜晚藍白色的光線更為強烈，故以街道的光源為主要光線。

PART 5

無主線插畫的 4 大要點「立體感」

111

POINT 02 打光

為了凸顯圖案或特定地區而加入的強烈光線。可以做為主要光線的延伸、更加強調這道光線，或是使用在與主要光線所強調的不同的圖案上。前者和主要光線使用同色系，後者則選擇和主要光線相反的色系。

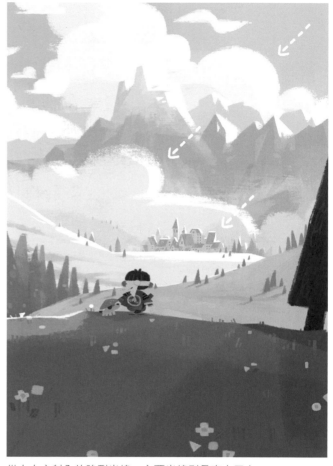

從右上方射入的強烈光線。主要光線則是來自天空。

從左上角射入的強烈光線。由於在樹蔭中，主要光線較弱且較暗。

液晶螢幕的強烈光線。使別的顏色也變得較誇張。

點綴光源

　　要增添溫度或氣氛而加入的柔
和、微弱光線。經常描繪成和打光
相反方向的反射光線。適合使用藍
色或粉紅色等較能融入畫面。柔和
且較隨性的色調能呈現出畫面的景
深，使繪畫看起來更有豐富感。此
外，若在腳底加入點綴光源，也能
增強恐怖的感覺或是戲劇性。

微妙地加入帶有紅色調的顏色。

藍色的燈光。天空的顏色也可說是點綴。

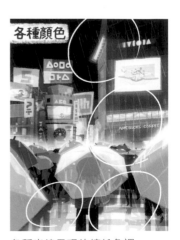

各種光線呈現的繽紛色調。

以單張插畫來看光的表現

因天氣、時間、場地等不同，光線的強弱或方向也會改變。觀察並比較看看各種類型的光線，能讓我們對光的表現有更加深入的理解。

陽光

從左上照射的強烈光線。陰影也會很強烈，因天空的影響而帶有藍色調。

陰天的光

從頭上照射下來的光。因為被雲遮住所以陰影也會較微弱。

明亮的室內

從右上方照射的室外光線。擴散在室內所以變得比較柔和。

夕陽（半逆光）

從斜後方照射的強烈光線。陰影較強烈且會呈現和天空互補色相近的顏色。

夕陽（逆光）

從後方照射而來、十分強烈的光。陰影很強烈且幾乎呈現剪影狀態。

昏暗的室內

從右邊照射過來的微弱光線。整體微暗。

建議熟記的 3 種類型

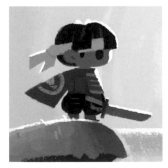

在明亮的背景下角色較暗。打光部分最為明亮。

在陰暗的背景下角色較亮。打光的部分最為明亮。

全白的背景下不用打光，輪廓很完整。

高反差和低反差

在影片或照片的領域中，有稱為「高反差」和「低反差」的呈現方式。控制曝光部分讓畫面整體變得明亮或是變暗，可以瞬間改變傳達的氣氛。這個方式也可以運用在插畫當中。

畫面的亮度可以分成 9 個階段。在這些階段中，畫面大部分偏亮的稱為高反差，偏暗的稱為低反差。顏色平均的階段則稱為「中明度」，一般來說，插畫大多都會被分類在中明度。如果能妥善利用這項技巧，就能增強畫面給人的印象。

高反差

陰影較亮且對比度低。著重於給人柔和的印象。會感覺開闊、清新、溫柔、安穩等等。

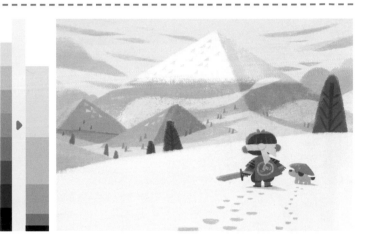

低反差

陰影較暗且對比度高。強調光線的感覺。讓人感覺厚重、典雅、冷酷、戲劇性等等。

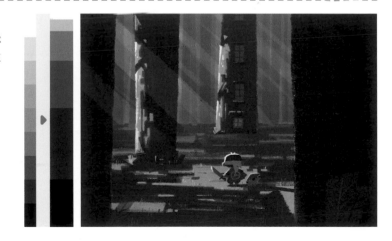

CHECK

如果要更加凸顯想呈現的氛圍，
可以活用「反差」這項技巧喔！

空間的立體感＝景深

不只單一物體有立體感，空間也有喔！
空間的立體感也稱為景深。

就是利用透視法（遠近法）來表現對吧？
不過用透視來畫，畫面會變得很生硬。

那我們換個角度來思考透視的概念吧！
如果利用呈現出景深的 4 個訣竅，
也可以不局限於使用透視法喔！

哇！好想知道那 4 個訣竅！

就是「大小」、「顏色和明度」、「重疊」和「焦點」。

呈現出景深的 4 個訣竅

簡單了解一下透視法吧！將這裡介紹的技法組合呈現，就能讓人感受到畫面的景深喔！只要呈現出景深，就能讓觀賞者更能融入畫作的世界。請充分理解，讓插畫的表現功力更上一層樓吧！

 ① 大小

在空間中，將畫面前方的物體畫大，愈遠的物體則畫得愈小，就是一種呈現景深的技巧。只要讓大小的變化保持一定的規律，就會看起來很自然。相反地，將畫面前方的物體畫得較小，遠方的物體畫得巨大，則能夠強調遠方物體的大小。

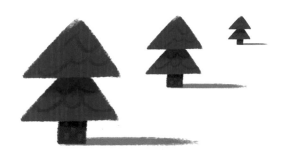

② 色調和明度

在大氣層中，愈遠的物體愈會呈現出藍色調，還有看起來較模糊不清的特性。這也被稱為「空氣透視法」。讓畫面前方的圖案呈現出強烈對比，遠方的物體則減弱對比，亦是呈現景深的技巧。此外，把畫面前方的物體畫成紅色或黃色等暖色調，遠方的物體畫上藍色或紫色的冷色調，也能夠讓觀看者感受到景深。

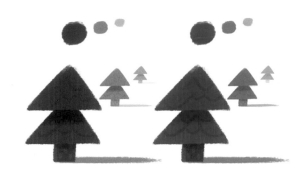

③ 重疊

物體重疊後，就看不見後方的物體了，利用這個單純的現象也能呈現出景深。在重疊描繪的時候，一定要確實描繪出哪個物體在前方、哪個物體在後方。此外，如果有很多物體重疊時，要留意群體感且在畫面配置上要取得良好的平衡，這些都是非常重要的重點。

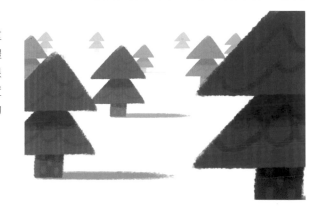

④ 焦點

使用單眼相機等拍照，可以將在焦距內的清楚部分和焦距外的模糊部分拍攝下來。這也可說是將人類實際觀看某一個點的瞬間拍攝下來。描繪插畫時也能像這樣，利用設定焦點和其他模糊的範圍來呈現出景深。

圖片來源：Amelicart「デフォルメイラストから学ぼう　イラストレーターが教える画づくり３つのヒント」CGWORLD 2019 年 1 月號（BORN DIGITAL）

PART 5

無主線插畫的 4 大要點「立體感」

① 分別塗上底色

留意沙漠的立體感來描繪草圖。這次試著把大膽的大範圍留白當作構圖的重點 。以草圖為基礎，首先將大面積的天空和地面分別塗上底色。使用空氣透視法，以逐漸融入天空般的感覺來調整地面的顏色。光靠天空和地面的顏色，就已經呈現出畫面的景深 2。

② 調整角色的配置

配合草圖將桃太郎安排在畫面上，結果發現比想像中小且不顯眼 3，所以開始調整位置和大小等 4。要呈現出風景景深的訣竅，就是最少要將空間區分為 3 個階段並重疊描繪 5。在這裡塗上底色就大致完成了。

 為了凸顯出主角而加上陰影

加上陰影，讓主角更加明顯。看看 6 就會知道把焦點放到主角身上是什麼意思。這就是對比的效果。人通常會不自覺地注意亮度對比較強烈的地方。利用調整圖層中的〔色彩增值〕來改變陰影的顏色。如果以固有色來思考的話，會用和沙子同色系但較暗的顏色畫影子，在這裡則是受到天空藍色的影響 7。

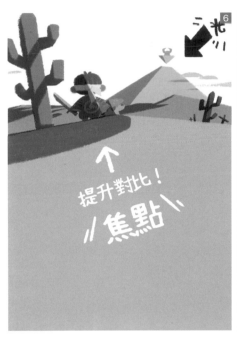

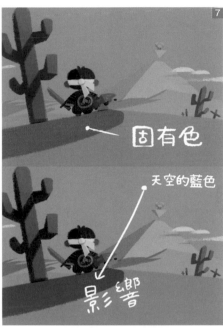

④ **加入材質**

在最後階段選擇了帶有紫色調的陰影顏色，接著要加入材質的質地。留意沙丘的沙子流向來進行描繪，可以增加立體感。在畫面前方留白處稍嫌空曠，所以加入了紋路。遠方的質地則比前方少一些 8。

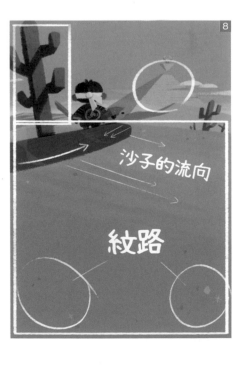

 調整光線修飾完成

最後步驟。在陰影的邊界和光源的方向加入紅色調，並使用〔覆蓋〕功能，呈現出「光線的溫度感」 9 。如果整張圖都加入打光，也有可能反而呈現不出立體感，請多加留意。最後套用材質就完成了 10 。

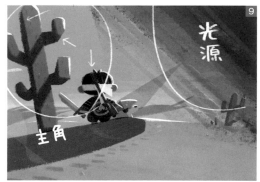

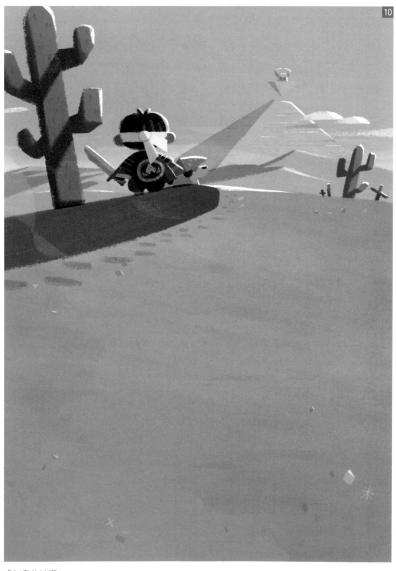

「無盡的沙漠」

① 重疊描繪

描繪以「從枝葉縫隙間照射進來的光線」為主題的草圖 **1**。將樹木們依照大小用「重疊」的技巧呈現出景深。此外，光線呈現出的直線交叉也能做出景深 **2**。以草圖為基礎開始塗上底色 **3**。

② 描繪陰影

依照透視法拉出網格般的線條，描繪出光線從枝葉縫隙間照射進來形成的陰影 。影子的形狀畫得比較抽象的話，透視就會變得不那麼明顯。在主角桃太郎的周圍留下少許留白，要注意不要遮蓋住主角 **5**。

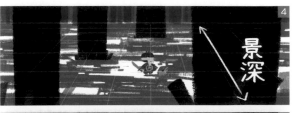

景深

③ 畫上質感

在草和樹木上加入質地，增加所含的訊息量。地面的影子也以「橫線花紋」描繪，就能更加凸顯景深。這也是一種「重疊」的效果。在只有直線和橫線的單調畫面中，加入光線的斜線，就能呈現出形狀的變化、做出韻律感 **6**。

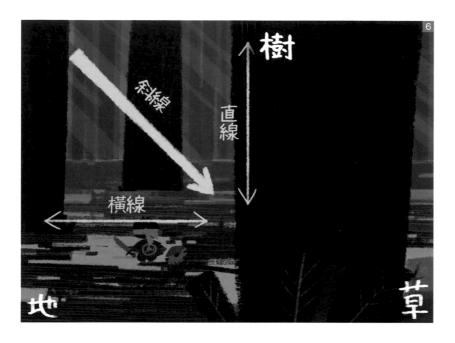

④ 畫出光線和打光

加入照射進畫面的光線，在樹木和角色上打光。畫面前方的光線顏色設定為暖色調，後方則使用冷色調，這麼做能夠加強景深 **7**。

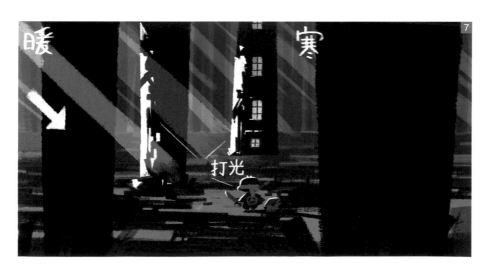

 ## 增加光線的溫度感，修飾完成

　　最後步驟。因為覺得透視有點不太正確，所以將遠方的樹木稍微往下移，修正地平線的位置 **8**。在陰影的邊界加入光線的溫度感。另外，也對色溫進行最後調整。畫面前方調整為暖色調，畫面後方調整為冷色調，呈現出景深和對比。這樣就完成了 **9**。

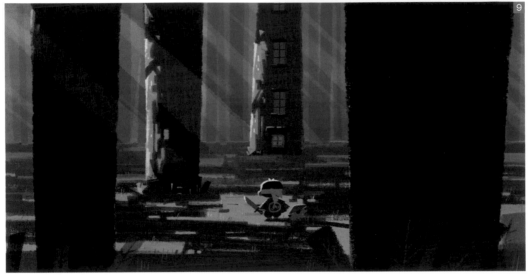

「林間隙光的森林」

① 邊思考立體感邊畫草圖

將到目前為止所說明的立體感內容加以濃縮，試著畫出這張草圖。被選為畫面重點的是如隧道般的橋，讓這個形狀在畫面中反覆出現 3 次，呈現出插畫的景深。因為背景設定為城市，想做出四周都被很高的建築物包圍的樣子，所以減少可以看見的天空部分，表現出都市的壓迫感 1 2 3 。

② 塗上底色

以草圖為基礎塗上底色。一邊重疊，一邊配置元素並分別上色 4 。由於想表現出一座土黃色調的城鎮，這次就以不繪製彩色底圖的方式來進行。天空選擇可以增加變化性的粉紅色 5 。

③ 加入元素

塗好底色後，開始畫上細節。草圖大多會畫成較小的尺寸，所以要開始畫成實際的完成尺寸時，經常會覺得畫面上的細節元素不足。因為想要表現出街道狹窄雜亂的感覺，所以再加入少許元素。在這裡也是用剪影的方式一口氣畫出來 6。

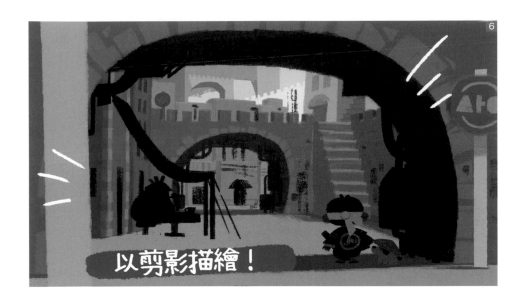

以剪影描繪！

重點

在自己的腦海中如下圖般，大致想像透視的感覺來進行描繪 7。黃色的地平線比視線高，透視的消失點則是圈圈圈起來的部分，不是一個點，而是以略大的圓形呈現出柔和的印象。此外，將地平線的元素稍微畫得斜斜的，以此呈現出景深。

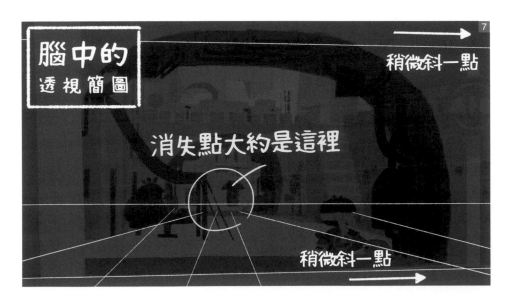

腦中的透視簡圖

稍微斜一點

消失點大約是這裡

稍微斜一點

④ 描繪剪影

接下來開始描繪增加的剪影。首先用線條把想要呈現的樣子畫成草稿 8。不過也有可能和一開始畫的剪影不合，所以要在這裡補足。接著畫上顏色 9。請留意角色是在影子裡，請選擇不過度明亮、配合周圍亮度的顏色 10。

⑤ 畫上畫面前方的細節，加上陰影

主題設定為「已開發的沙漠城市」，仔細畫上橋下機械的管線等裝飾。首先，因為光線是從左手邊照射過來的所以要加上陰影，呈現出立體感 11。接著加入藍色的點綴光源，在桃太郎一行人身上加上反射光線 13 14。

⑥ 將元素大致描繪出來

以同樣方式描繪出中景和遠景。想將中後方的訊息量畫得比畫面前方少一些，所以重點在於大略描繪即可。最後方的背景只要畫得像透過窗戶看見般就可以了，粗略地上色也沒有關係 。

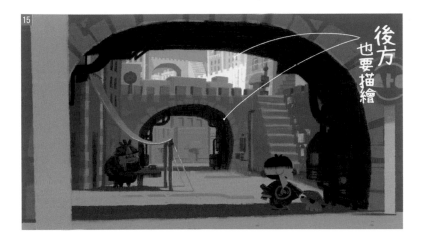

⑦ 加入光線 呈現出景深

利用調整圖層畫出光線。因為將光源的位置設定為正上方略偏右邊，所以要配合光線，將建築物的受光處畫得更清楚 16 17。透過這個步驟，可以加強中景部分的景深。

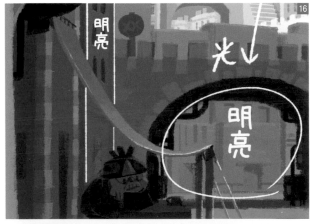

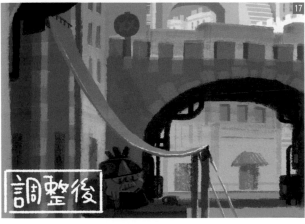

 再加入光線調整

地面的光線也要描繪。補上影子邊緣的色調，也加入點綴光源的藍色調 18 19 20。另外，為了強調畫面前方和遠方的景深，加入漸層的光線，調整地面的亮度 21。

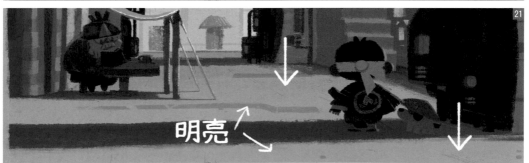

 修飾完成

　　最後步驟。為了呈現出城鎮髒髒的感覺，在建築物上加上縱向的線條 22。這是參考漫畫的呈現方式。接著套用材質就完成了 23。

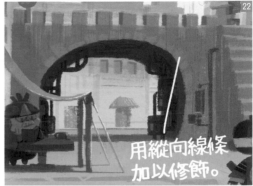

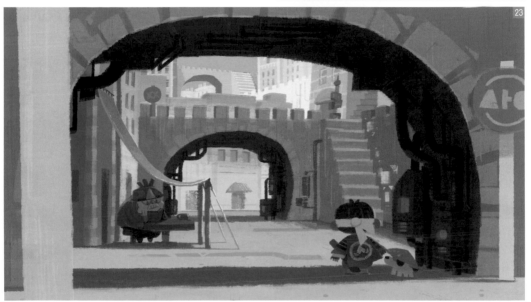

「沙漠城鎮」

Q 我很不擅長添加陰影……
有什麼訣竅嗎?

A 以「大概的樣子」加上陰影

試著放棄太過寫實的畫法也是方法之一。不追求真實感,而是以「大概的樣子」來畫,也是插畫的醍醐味。

在攝影的世界中,會利用燈光控制物體的光線和陰影。同樣地,插畫也能自由決定「希望這裡沒有陰影」、「影子的形狀太複雜了,想要簡化一點」等等,想怎麼畫都可以。

加上影子的時候,我都是盡量將陰影畫出「大概的樣子」。這和力求精細描繪的素描不同,插畫是沒有正確解答的。只要能傳達出想要表現的內容就可以了。

以右邊的插圖為例,我們想像猴子少女薩路卡左上方是受到光線照射的地方,根據此點畫上適合的陰影。陰影能夠提升立體感,顏色也會變得更加鮮明。

A 不畫上陰影也沒關係

另一個訣竅是「故意不畫陰影」。為了呈現畫面的氣氛,光線是非常重要的,但如果陰影太強烈,反而可能變成干擾。

觀察適合兒童的動畫和繪本,會發現它們常把陰影畫得很淺,或是只畫出一部分的陰影。也有插畫家會將角色放在陰影中或使用如陰天陽光般柔和的光源,刻意不描繪角色的陰影。

多多觀察各種作品的表現方式,再應用於自己的作品中是非常重要的。以下方的插圖為例,因為不想描繪桃太郎的影子,而採取將桃太郎放在陰影中的配置。

在陰影中

PART

6

無主線插畫的 4 大要點
「顏色」

掌握顏色就能更自由地發揮。
了解想法和流程來學習「顏色」。

顏色是最好的武器！

在 4 大要點中，最重要的就是顏色了。
因為沒有輪廓線，
所以能充分發揮顏色的力量。

不過，顏色的運用很困難吧……。

其實我也一直覺得自己對顏色很不擅長。

咦？真的嗎？
那又是怎麼克服的呢？

利用調整圖層設定顏色，再以現在的畫法
繼續畫下去，不知不覺就不覺得哪裡困難了。
那麼，我們就先從顏色的基礎開始談起吧！

顏色的 3 種屬性

先認識顏色的基本知識。顏色有稱為「明度」、「彩度」、「色相」的 3 種屬性。根據這 3 個屬性的組合變化，就能夠呈現出各式各樣的色彩。此外，明度和彩度的搭配會表現出「色調」。

透過色調，顏色就能帶給人印象或感覺。一般會用「明亮－暗沉」、「淺色－深色」、「強烈－微弱」等詞彙來形容顏色。

明度

是指顏色明亮的程度，會以「高明度－低明度」來表示。明度愈高的話顏色就會愈明亮，最後會變成白色。相反地，明度愈低的話顏色就會愈暗，最後會變成黑色。

明 ←――――――――――→ 暗

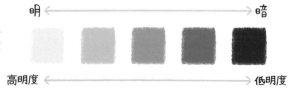

高明度 ←――――――――――→ 低明度

彩度

是指顏色鮮豔的程度。在這裡會以「高彩度—
低彩度」來表示。或許大家會覺得它和明度應該差
不多意思，但彩度其實是另外一種屬性。彩度愈高
的話顏色會變得愈純粹鮮豔，彩度愈低的話顏色則
會變得愈暗淡混濁。右圖中將彩度調降到最低的時
候，就會變成接近灰色的顏色。

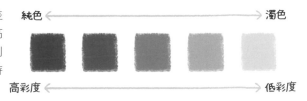

純色 ←——————→ 濁色

高彩度 ←——————→ 低彩度

色相

色相是指紅色、藍色、黃色、綠色等不同的色
澤。將色相按照順序排列後形成的環狀就稱為「色
相環」。在這個色相環中，對面的顏色稱為「互補
色」，緊鄰旁邊的顏色則稱為「相近色」。互補色
是色相差距最大的兩色，所以具有讓顏色彼此映襯
而變得明顯的效果。

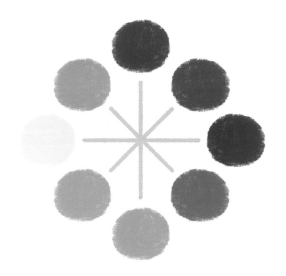

實際上該如何運用呢？

用蘋果的插圖來看看
顏色的 3 種屬性吧！

顏色的 3 種屬性該如何應用呢？在 Photoshop
的顏色面板中，上下可以調整明度，彩度則是以左
右來調整，色相可以看面板最右邊的色表。

下一頁會用蘋果的插畫，帶大家學習色彩面板
的運用。

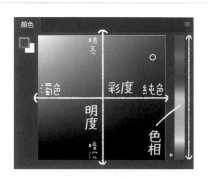

無主線插畫的 4 大要點「顏色」

133

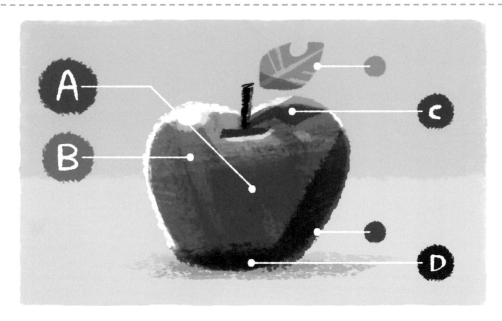

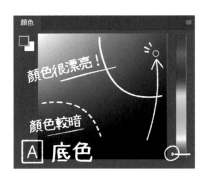

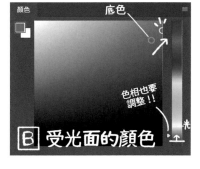

Ⓐ 蘋果的底色是紅色。看起來最漂亮的色彩是右上角圈起來的範圍。相反地,左下角的顏色較暗,讓人感覺混濁。

Ⓑ 蘋果受光面的顏色,要比底色更往右上方移動一些。這個時候,色相也要調整到比較接近光線的顏色。

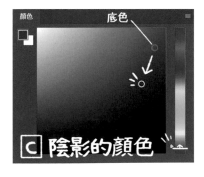

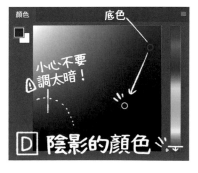

Ⓒ 落在蘋果上葉子陰影的顏色。要比底色更往左下角移動。色相也細微地調整一下。

Ⓓ 蘋果陰影的顏色。比起底色往左下移動更多。色相則和受光面的色相往相反方向移動。

顏色的特性

顏色可以帶給觀看者各種不同的感覺。舉例來說，有被稱為暖色系和冷色系的顏色。紅色和黃色等能讓人覺得溫暖，相反地，藍色或紫色等則會讓人覺得寒冷。接下來為大家介紹這些顏色所擁有的特性。

顏色的大小

你聽過所謂的「膨脹色」嗎？因為暖色系比冷色系更加膨脹，所以看起來會比較大。此外，高明度且高彩度的顏色，看起來也會比低明度、低彩度的顏色來得大。看起來比較小的顏色稱為「收縮色」。

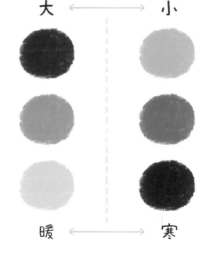

顏色的重量

明度低的顏色看起來比較重，明度高的顏色則感覺比較輕。在插畫中想表現出輕盈感時，塗上明亮的顏色會比較好。最淺顯易懂的就是黑色和白色了。據說和白色比起來，黑色會讓人感覺到 2 倍左右的重量。

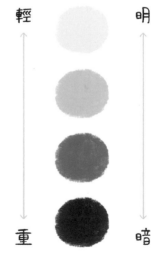

顏色的深度

顏色有暖色看起來比較近、冷色看起來比較遠的特性。比實際上看起來更接近的顏色就稱為「前進色」，看起來比較遠的則稱為「後退色」。高明度且高彩度的顏色看起來會比較近，而低明度低彩度的顏色看起來則比較遠。

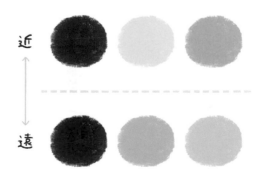

顏色給人的印象

　　顏色會讓觀看的人產生許多不同的聯想，這就是顏色給人的印象。當然，看到顏色會產生的感覺是很主觀且很個人的，性別、年齡、環境、生活的社會和文化、經驗等，都會產生不同的影響。在這裡是以非常普遍的顏色印象來做介紹，就讓我們看看即使是同一幅畫，給人的感覺會因為顏色而如何改變。

清爽、安心

　　白晝配色給人的感覺。受到光線的照射，綠色山丘和樹葉都閃閃發亮。天空的水藍色給人清爽的感覺。綠色則帶有年輕有活力的印象，也會讓人聯想到安全及和平等詞彙。

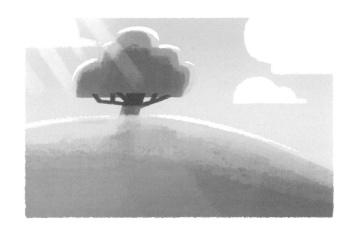

寂寞、不安

　　雨天配色給人的感覺。為作品整體加上灰色，給人悲傷且冷漠的印象。灰色代表的印象是沉穩、典雅等，但色調變得暗沉後會讓人感覺寂寞、憂鬱、不安等等。

希望、未來

　　清晨配色給人的感覺。代表夜晚終於結束，從現在開始新的一天。粉紅色有幸福和安穩的印象，白色則給人「開始」的感覺，所以也可說是讓人感受到希望和未來的配色。

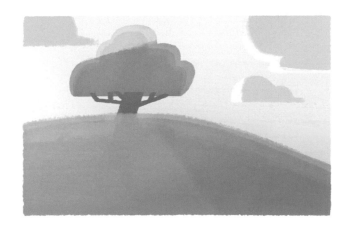

試著畫畫看不同配色的插畫

① 準備圖層

準備畫好天空、雲朵、海、角色、岩石堆的圖層。還未加上光線和立體感等內容。使用調整圖層，將各個元素畫好。圖層目前是右邊的狀態 **1**。將調整圖層中〔上色〕的選項消除。這樣就準備好了。試著將調整圖層設為隱藏來檢查，就會呈現還沒畫好的狀態 **2**。

② 變換顏色的方法

變換顏色的方法非常簡單。現在就馬上來調整天空的顏色看看吧 3 ！因為有事先準備好的調整圖層，可以維持畫好的樣子只改變顏色就好。試著變換雲朵和海的顏色看看，作法也相同 4 。圖層則是如下的狀態 5 。也就是説，只要好好地將圖層整理好，之後就能簡單地變換顏色。

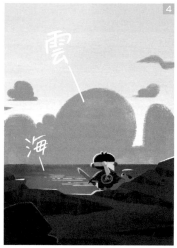

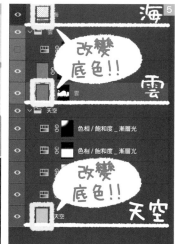

③ 使用〔上色〕功能

有時候只改變底色，顏色沒辦法變成我們預想的色彩 6 。這時候要使用的是調整圖層中的〔上色〕功能。在內容面板中，將〔上色〕打勾 7 ，因為要蓋在其他顏色上，這樣調整就可以不讓顏色變得混濁 8 。

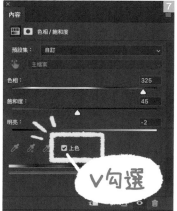

比較原圖 9 和不同配色的版本 10 11 12 。

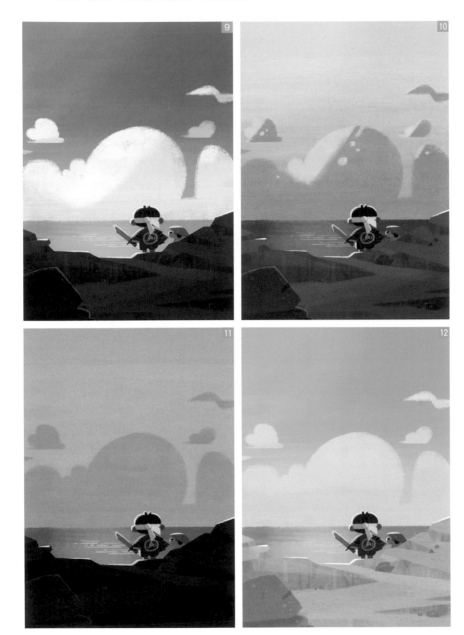

C H E C K

利用調整圖層來上色，
總覺得很有趣呢！

PART 6

無主線插畫的 4 大要點「顏色」

03 上色時的3個思考方式

 接著要跟大家談談上色的方法。
首先來看看下圖。

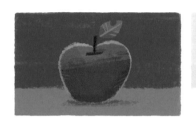 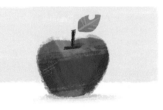

是在不同光線下的蘋果!

 即使一樣是紅色的蘋果,在不同光源和環境下,
看起來顏色也會不同,對吧?

看顏色的話的確是。

 顏色是在比較之下成立的。
也就是説,和周圍顏色的關係很重要!
接下來説明要先熟記的3個思考方式。

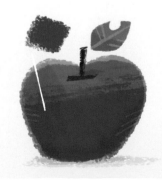 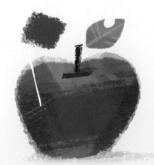 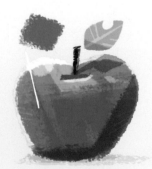

描繪「象徵性的蘋果」＝依固有色上色

　　這是尊重「固有色」的思考方式。所謂固有色是指物體本來的顏色。也就是不受其他物質顏色反射或影響的顏色。以「紅色的蘋果」來說，紅色就是蘋果的固有色。這是一種依照象徵物體的固有色來上色的思考方式。適合用於要傳達本來的顏色、具有說明性質的插畫，例如圖鑑或是商品插圖等。

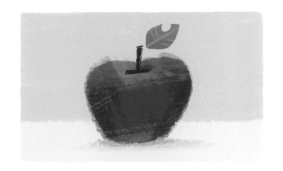

描繪「現實的蘋果」＝依光線上色

　　重視「呈現出現實狀態」的思考方式。不是採用物體的固有色，而是塗上因光線和環境改變後的顏色。由於包含了光線和景色，所以適合用於傳達狀況或氣氛的插畫。

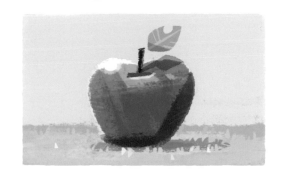

描繪「想像中的蘋果」＝依印象上色

　　思考「自己腦海中想給人的印象」來上色的方式。不受固有色或周圍環境的拘束，自由地以自己所感覺到的顏色來表現。在這種情況下，顏色所持有的特性和給人的感覺會特別強烈。與其說是插畫，或許更加接近藝術。

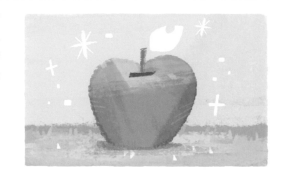

C H E C K

> 組合運用 3 種思考方式，
> 找出適合自己的上色方法吧！

① 嘗試不同組合的配色

如果要重現夜間真實的顏色，色調會變得很暗且無趣。在這張插圖中，我一邊享受選擇顏色的樂趣，一邊試著畫畫看。嘗試了幾種天空和海的配色組合 1 2 3 4。因為想呈現出奇幻的感覺，所以採取 2 的配色（黃色月亮、綠色天空、藍色的海）來上色。就像這樣，配色的時候省略畫面中細小的物體，只用較大的元素來比較的話，會更好決定。

這個!!

② 調整彩度呈現出景深

使用空氣透視法呈現出景深。因為靠近水平線的地方空氣密度會變大，所以逐漸將顏色的彩度降低，讓顏色漸漸融合在一起 5。把水平線附近的對比調降，呈現出海和天空的景深。

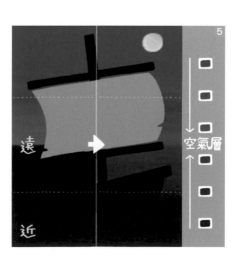

遠

近

空氣層

③ 加入細節

開始在畫中加入細節。在天空中加入變化形狀後的星星圖案和光線，稍微變化質地 6。此外，也加上水面的反射紋路和船的木頭紋理，讓畫面整體的訊息量增加 7。挑選星星或反射等光線的顏色時，首先以較明亮的顏色上色，再調降不透明度，這是能輕鬆調整顏色的方法。

④ 安排角色位置並調整色調

將角色以不對稱的方式安排位置，就能使畫面呈現出動感 8。多加利用每個角色的視線方向，就能加強角色之間的關聯性。角色的色調也要配合周遭的顏色，選用稍微低調一點的色彩。因為想呈現如繪本般、給小朋友看的插畫，所以這次不描繪影子。

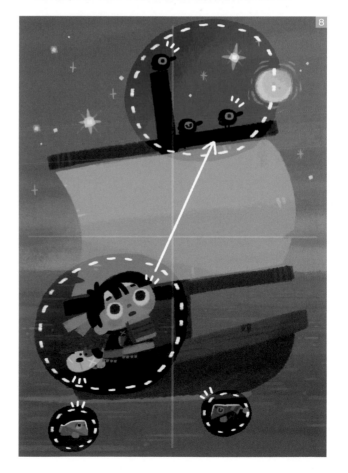

無主線插畫的 4 大要點「顏色」

⑤ 加上打光，修飾完成

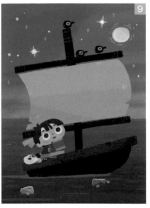

為了散發出充滿戲劇性的氛圍，加入了逆光。
比起繪畫的規則，以如何呈現畫面為優先是讓插畫
技巧更上一層樓的祕訣。試著將複製貼上的角色和
船上下反轉，再用〔色彩增值〕呈現水面映出的倒
影。最後套用材質就完成了 9 10。

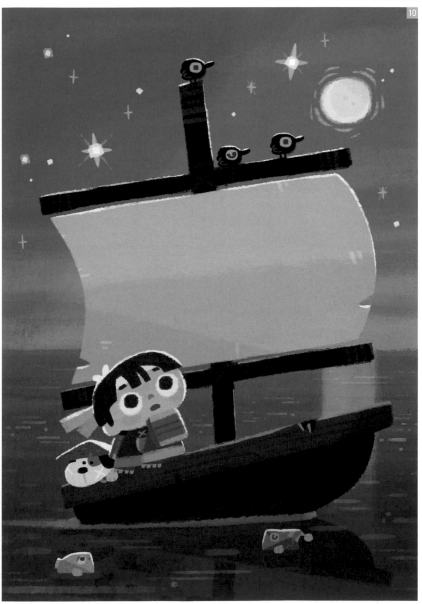

「星空下的船」

Lv2 依 印象 描繪

① 塗上底色

為了呈現出有變化形狀感的風景，試著用三角形來畫出雪山的草圖 **1**。以單純的形狀描繪草圖，會比較好畫出變形的感覺，所以很推薦這個方式。試著仔細描繪，讓山的陰影和雪地也呈現出三角形 **2**。以草圖為依據，一邊調整位置和大小，一邊塗上底色。將畫面分成前方、中間、遠方 3 個階層重疊描繪，就能呈現出景深。

② 依自己的印象
自由決定配色

以在腦海中浮現的雪地景色印象為基礎，自由地決定畫面的配色。因為似乎和雪地的淺藍色很搭，所以天空試著用淺淺的黃色來畫看看。雖說雪地會呈現淺藍色色調其實是受到天空顏色的影響，但這次就不管，自由地以喜歡的顏色上色 **3**。

③ 加上元素

在畫面右邊稍前方處畫上較大的樹木後，再將形狀相似的樹木縮小安排在畫面中，呈現出畫面的景深。比起尺寸較大或中型的樹木，不如在畫面中安排大量尺寸較小的樹木，這麼做更能強調出空間的寬廣 4 5 。

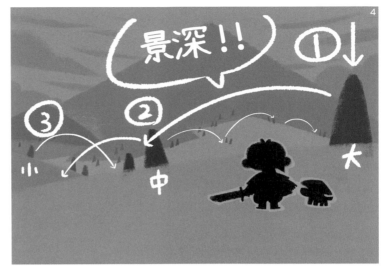

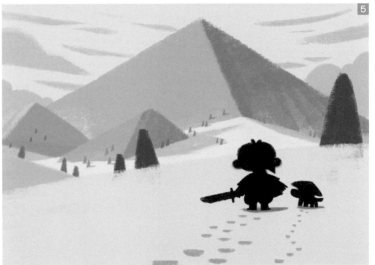

重點

為了讓主角更加醒目，也要注意將視線的移動導向桃太郎身上。試著像這樣把影子也當成畫面中的元素來配置，讓構圖更加生動吧 6 ！

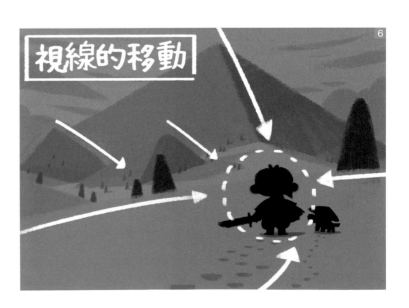

 加上紋路

加入影子後,在樹木和山上加上紋路。分別以不同色調來點綴看看。挑選顏色時,若使用天空或周圍其他的顏色,就能讓整體色調更和諧,呈現良好的平衡感 **7** **8** **9** **10** **11**。

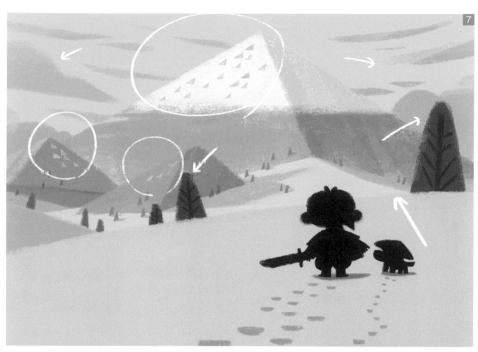

PART **6**

無主線插畫的 4 大要點「顏色」

重點

如一開始所預期的，三角形順利地呈現在插畫裡。試著限制形狀來描繪風景，意外地變成了一件很有趣的事呢 12！

⑤ 修飾完成

在最後步驟中，描繪出從山與山之間被吹起來的雪，增加雪地的氛圍。調整色調，套用材質後就　完成了 13。

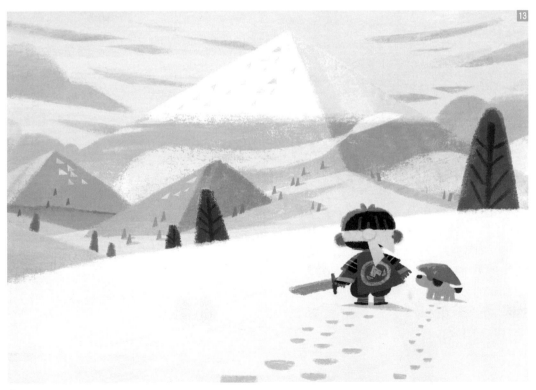

「雪山」

Lv3 依 光線 描繪

① 塗上底色

　　想利用「空間」來畫出遊戲最後關卡的緊張感時所想到的點子。令人不舒服的安靜氛圍和非常寬廣的空間，在裡頭加入一些形狀尖銳的裝飾，試著以這種安排呈現出「最後關卡」 **1**。根據這張草圖，開始塗上底色。光線從窗外照射進室內，室內整體都在陰影中，不過要以不過暗的顏色開始上色 **2** **3**。

② 考慮光線的顏色

　　相對於藍色調且稍暗的室內，先決定窗外逆光的光線顏色。接近互補色的黃色光線很強烈 **4**，同色系的藍色則讓畫面氣氛太過沉著 **5**，所以選擇了介於兩者之間的紫紅色 **6**。安排好桃太郎和鬼大王的位置，在階梯上補畫蠟燭。藉由將蠟燭的大小逐漸變小，為階梯加入景深。

無主線插畫的 4 大要點「顏色」

③ 試著打光看看

這幅插畫中，因為整體顏色都被限制得比較暗，所以很難看出形狀。在這個階段加入光線，確認主角 2 人的剪影完成時的樣子 。塗上底色的步驟告一段落之後，開始加入細節。塗陰影中的顏色時，因為原本場景就很暗，所以用比底色明亮的顏色來畫上細節會比較好 。

④ 加入光的表現

使用調整圖層，在窗框上增加光線。選擇窗戶的形狀，在〔色相／飽和度〕調整圖層中，設定〔變亮〕的圖層混合模式，再將圖層遮色片的〔羽化〕調整至〔100px〕 。這麼一來，就能表現出窗框柔和地發光的感覺 。依照同樣的步驟，加入從地面反射的光等，描繪光線的樣子 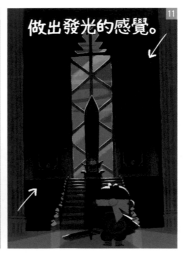。

⑤ 為前方的物體加入光

也在地面加入光線。在畫面前方畫上蠟燭，以〔覆蓋〕的調整圖層混合模式，為蠟燭燭火周圍加上柔和朦朧的光 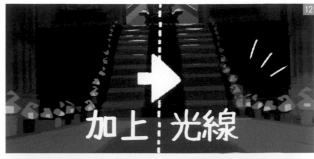。接著，讓蠟燭的光線反射到地上 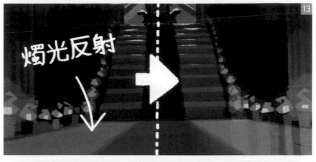。只要用滴管工具選取蠟燭的顏色，在地面上大略地輕輕畫上垂直條狀即可。這麼一來地面也有了光的表現 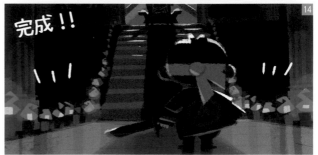。

⑥ 調整影子

配合窗框，調整影子的形狀。將窗框複製再貼上，利用變形工具，配合階梯和地板變形 。接著再配合階梯調整形狀 。

最後再套用材質就完成了 17 。

「最後關卡的鬼王房間」

比較黑白和彩色

話說回來，
你有用黑白模式來看過插畫嗎？

嗯……。好像沒有耶。

可以發現許多有趣之處喔！
在繪製途中用黑白來做確認，
對提升插畫的完成度也很有幫助！

哇！不過，會有什麼發現呢？

通常會注意到顏色的問題吧。
想透過網站來確認的話，很推薦下面這個方法。

可以將插畫轉為黑白來看！方便的工具

（un）clrd

利用 Google Chrome 瀏覽器的外掛功能，只要一個按鍵就能將網站變成黑白的。在網路上搜尋到很棒的插畫時，也可以簡單地以黑白兩色來確認。如果能建立將喜歡的插畫用黑白來看的習慣，也會成為很棒的學習。

嗯～這個工具感覺很方便耶！

那麼，我們就來和黑白模式比較看看吧！

① 以色相呈現對比

將這幅插畫以黑白來看，中明度的顏色較多所以對比也較弱。用彩度較低的顏色呈現出充滿沙漠感的氣氛。明度幾乎沒有差異的天空和地面則是利用色相呈現出對比。

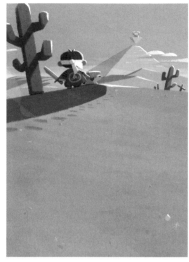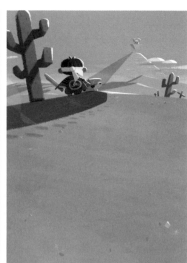

PART 5「無盡的沙漠」（p.118～）

這幅插畫的畫面前方，是比較暗的色調。以黑白來看的話，看起來就像剪影般連成一片，但以彩色來看則能分辨出有草、岩石和樹木等，這可說是色相的功勞。

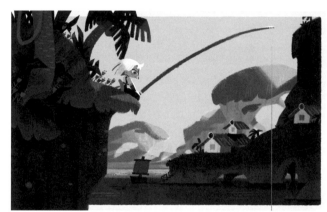

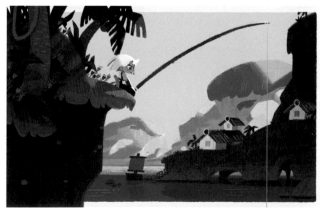

PART 4「猴子少女薩路卡的家鄉」（p.100～）

無法利用明度呈現對比時，就用色相來做出對比，對吧？

② 以明度呈現對比

　　將這幅插畫以黑白來看，維持著和彩色版本差不多的對比。在配色中，有許多藍色或綠色等同色系的顏色，整體畫面的彩度也維持在較低的範圍。也就是說，如果不使用色相和彩度呈現對比，就必須用剩下的明度來做出對比。

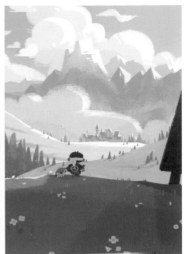

PART 4「最初的城鎮」（p.95～）

　　　這幅插畫也可說是同一種情況。明度確實地呈現出對比，即使是同色系且低彩度的顏色也能夠產生對比的感覺。善加利用光線和影子，就是只利用明度呈現出立體感的重點。

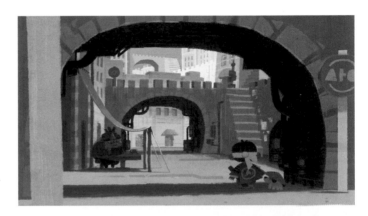

PART 5「沙漠城鎮」（p.124～）

所以，讓畫面更好看的祕訣
就是明度的對比！

 以彩度和色相呈現對比

　　將這幅插畫轉換成黑白後，對比度變得比較低。但若以彩色版本來看，卻能在瞬間給人繽紛且明亮的感覺。特別是想使用很多顏色的時候，就以粉彩般的色調維持較低的彩度，就能輕鬆製造出整體顏色的和諧感。

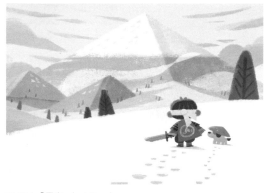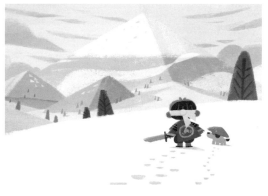

PART 6「雪山」(p.145 〜)

　　將這幅插畫轉換成黑白後，對比度很高，不過彩色版本能更加凸顯出夜景的明亮度。在亮部使用的粉彩色調，和上面的插畫一樣維持在較低的彩度。

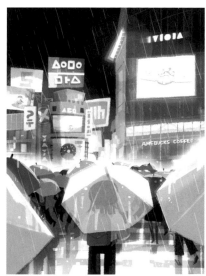

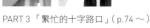

PART 3「繁忙的十字路口」(p.74 〜)

> 明亮且色彩繽紛時，
> 彩度設定得低一點會比較好呢！

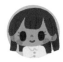

這幅插畫整體的色調偏暗。轉換為黑白來看，明明看起來不覺得窗戶的光線很明亮，但以彩色版本一看，瞬間感覺都不一樣了，這就是色相所產生的效果。室內牆壁的色相統一成藍色系，從光源來思考，明度的差異也不要再提升。只不過，為了避免變成單調的陰暗牆壁，所以用彩度呈現出鮮豔的感覺。

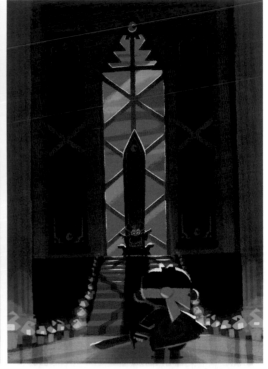

PART 6「最後關卡的鬼王房間」（p.149～）

明度和彩度皆低的話，就會成為氣氛寧靜沉穩的插畫。將黑白版本和彩色版本相比，就能看出這幅畫是以色相來替畫面增添景深。讓明度、彩度、色相 3 種屬性分別以良好的平衡呈現出對比，是最為重要的。

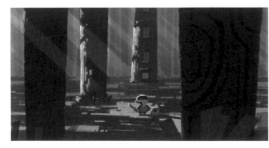
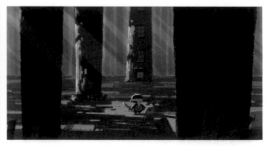

PART 5「林間隙光的森林」（p.121～）

對較暗的插畫來說，彩度和色相是重點！

無主線插畫的 4 大要點「顏色」

結 語

在找尋屬於自己的風格時，我找到了美國的插畫家 Joey Chou。他是影響我很深的插畫家之一。而對 Joey Chou 產生強烈影響的，是迪士尼的概念藝術家 Mary Blair。這兩位大師所描繪的各種顏色形狀美好的作品，屢屢成為我的參考。

如何找到屬於自己的獨特風格？我想，辦法就是遇見自己喜歡的插畫家。不論是哪一位插畫家，也一定受過某個人的影響。要仔細觀察別人的風格，並納入自己的作品中。接著還會再遇到其他的插畫家，然後再受到這些插畫家的影響。在這樣持續作畫的過程中，就能不知不覺地找到屬於自己的特殊風格吧。

如果這本書能夠對你找尋專屬風格有所幫助，我會非常開心的。

最後，我要向給我這個寶貴機會的翔泳社山田先生、在製作本書過程中幫助我的人、Twitter 上總是為我加油的推友們，還有在寫書過程中每天支持著我的家人們，由衷地獻上我的感謝。

Amelicart

Amelicart

插畫家，畢業於舊金山藝術大學。於 Cyber Agent 株式會社擔任設計師。2018 年以自由工作者身分從公司獨立。以繪本般的筆觸畫出「柔和可愛」世界觀的簡化形狀插畫，在 Twitter 上蔚為話題。主要參與日本國內外的遊戲、商品製作及以小朋友為主要對象的作品。代表性作品有＜勇者鬥惡龍 創世小玩家 2 破壞神席德與空蕩島＞（SQUARE ENIX CO., LTD. ／ PS4・Nintendo Switch）遊戲中的插畫、＜ Pikuniku ＞（Sectordub ／ Nintendo Switch・PC）的主視覺、＜糖果屋＞（Arclight ／圖版桌上遊戲）的美術與書籍設計。

Twitter：@amelicart
Web：https://amelicart.com/

日本版 STAFF

裝幀　　waonica
DTP　　杉江 耕平
編輯　　山田 文惠

"主線なし" イラストの描き方【ISBN 978-4-7981-5721-4】
© 2019 Amelicart
Originally published in Japan in 2019 by SHOEISHA. Co., Ltd.
Chinese translation rights arranged through TOHAN CORPORATION, TOKYO.

用無輪廓線技法繪出溫暖畫風
變形 × 材質 × 立體感 × 顏色

2019 年 11 月 1 日初版第一刷發行
2023 年 5 月 1 日初版第六刷發行

著　　者　Amelicart
譯　　者　黃嫣容
編　　輯　劉皓如
美術編輯　黃瀞瑢
發 行 人　若森稔雄
發 行 所　台灣東販股份有限公司
　　　　　＜地址＞台北市南京東路 4 段 130 號 2F-1
　　　　　＜電話＞（02）2577-8878
　　　　　＜傳真＞（02）2577-8896
　　　　　＜網址＞ http://www.tohan.com.tw
郵撥帳號　1405049-4
法律顧問　蕭雄淋律師
總 經 銷　聯合發行股份有限公司
　　　　　＜電話＞（02）2917-8022

國家圖書館出版品預行編目（CIP）資料

用無輪廓線技法繪出溫暖畫風：變形 × 材質 × 立體感 × 顏色 /
Amelicart 著；黃嫣容譯 . -- 初版 . -- 臺北市：台灣東販，2019.11
160 面；18.2×25.7 公分
ISBN 978-986-511-160-1（平裝）

1. 插畫 2. 繪畫技法

947.45　　　　　　　　　　　　　　　　　　　108016485

TOHAN　Printed in Taiwan